日本爸媽愛，你一定也喜歡！

寶貝最愛的
可愛造型趣味摺紙書

いしばし なおこ◎著

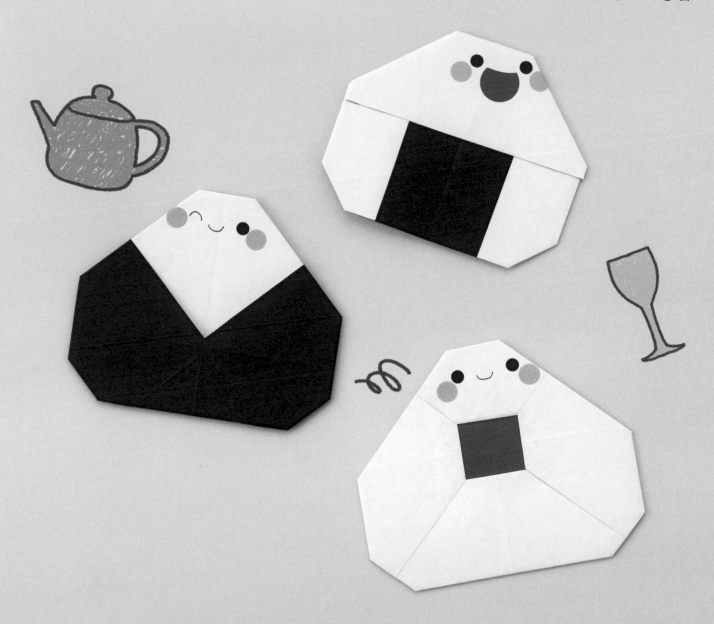

目錄

作者介紹

いしばし　なおこ

現居千葉縣柏市。歷經保育的學習及工作，在照顧小孩的過程中與造型摺紙相遇。從傳統的摺紙到可愛造型摺紙，深受千變萬化的摺紙方式所吸引，並逐漸創造出個人的原創作品。目前已開設個人的摺紙教室，應大家要求的圖案製作摺紙，作品集也不斷增加，現今仍持續活躍中。著有《キャラクター折り紙あそび》、《ディズニー折り紙あそび》、《かわいいキャラクター折り紙あそび》、《いしばしなおこの折り紙あそび》（皆由BOUTIQUE-SHA出版）等多本書籍。

蔬菜 Vegetable

露出可愛表情,並排在一起的蔬菜摺紙們。

將總是難以下嚥的蔬菜作成可愛摺紙,

或許就能變得敢吃了?

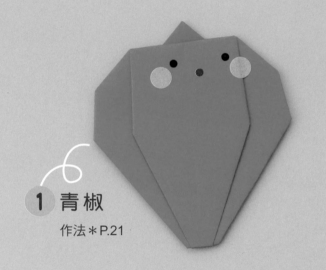

1 青椒

作法＊P.21

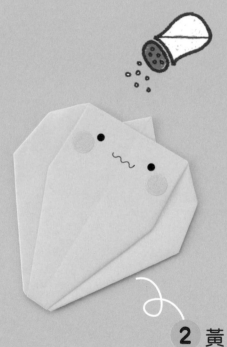

2 黃椒

作法＊P.21

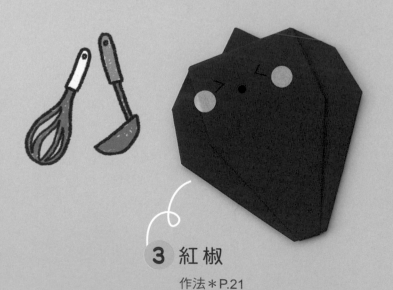

3 紅椒

作法＊P.21

摺法即使相同,只要變換顏色來摺紙,
就可以摺出各種不同的蔬菜喔!
添加上不同表情,也很有趣。

細長形蔬菜集合囉！
今天作成沙拉好嗎？
味噌湯也不錯呢！

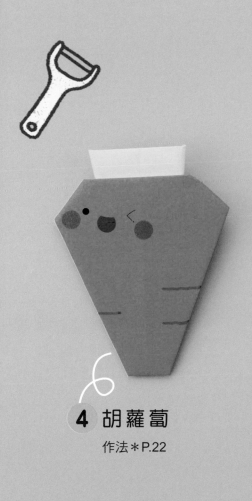

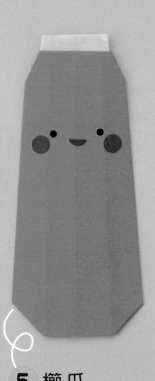

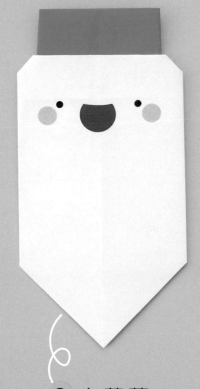

4 胡蘿蔔
作法＊P.22

5 櫛瓜
作法＊P.24

6 白蘿蔔
作法＊P.23

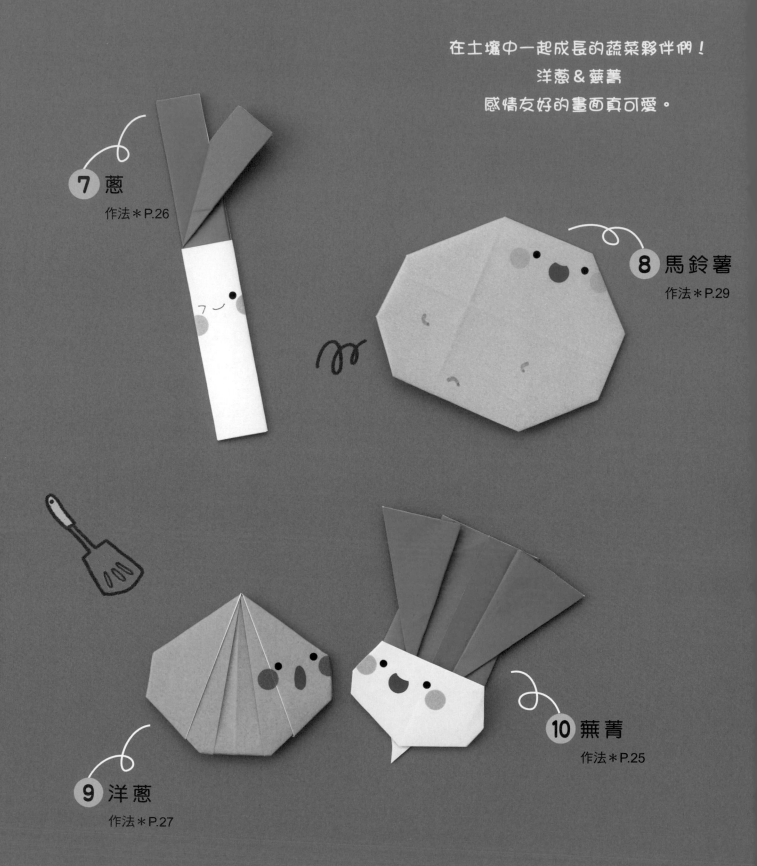

在土壤中一起成長的蔬菜夥伴們!
洋蔥＆蕪菁
感情友好的畫面真可愛。

7 蔥
作法＊P.26

8 馬鈴薯
作法＊P.29

9 洋蔥
作法＊P.27

10 蕪菁
作法＊P.25

這裡都是大家耳熟能詳的人氣蔬菜。
多作一些摺紙來送人吧!

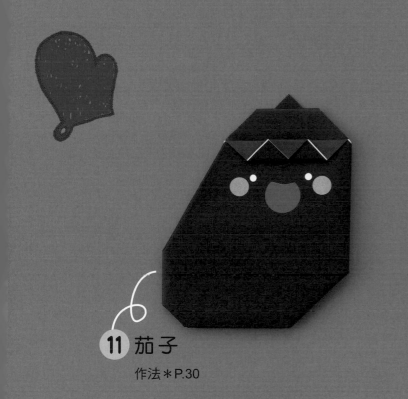

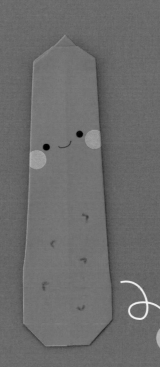

11 茄子
作法＊P.30

12 小黃瓜
作法＊P.29

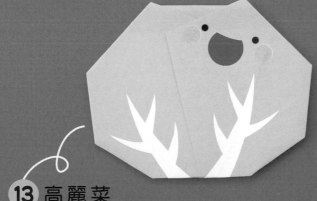

13 高麗菜
作法＊P.28

水果 Fruit

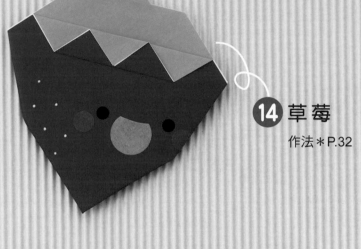

14 草莓
作法＊P.32

15 麝香葡萄
作法＊P.31

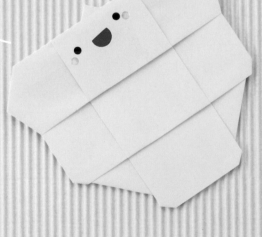

16 葡萄
作法＊P.31

麝香葡萄與葡萄的摺法相同！
草莓多作一些也不錯呢！

表情可愛的蘋果們。
只要稍微改變臉部表情的位置,
就能造型出各有特色的趣味作品。

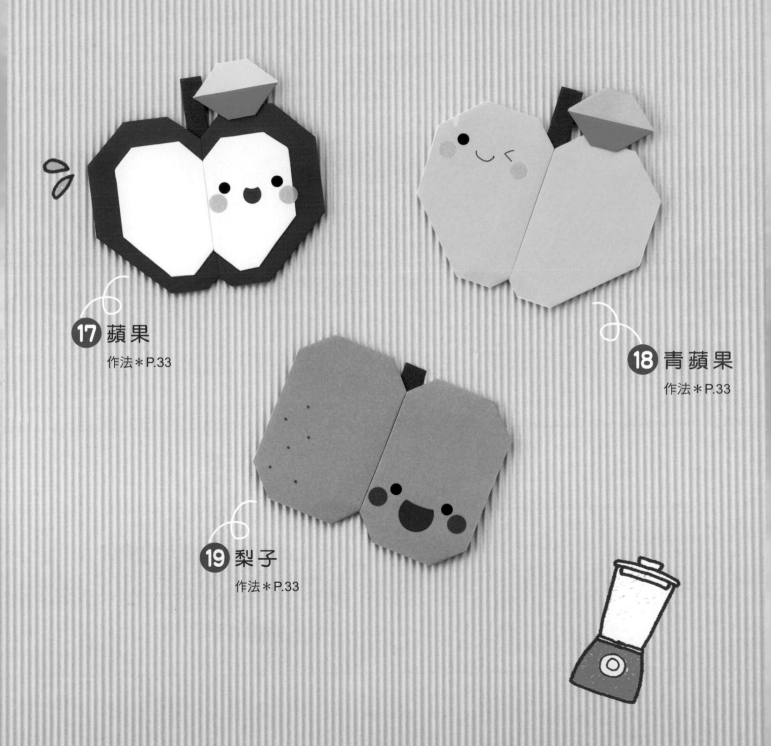

17 蘋果
作法＊P.33

18 青蘋果
作法＊P.33

19 梨子
作法＊P.33

櫻桃的製作重點是緊壓摺線。
鳳梨的摺痕則是呈現紋路的小巧思。

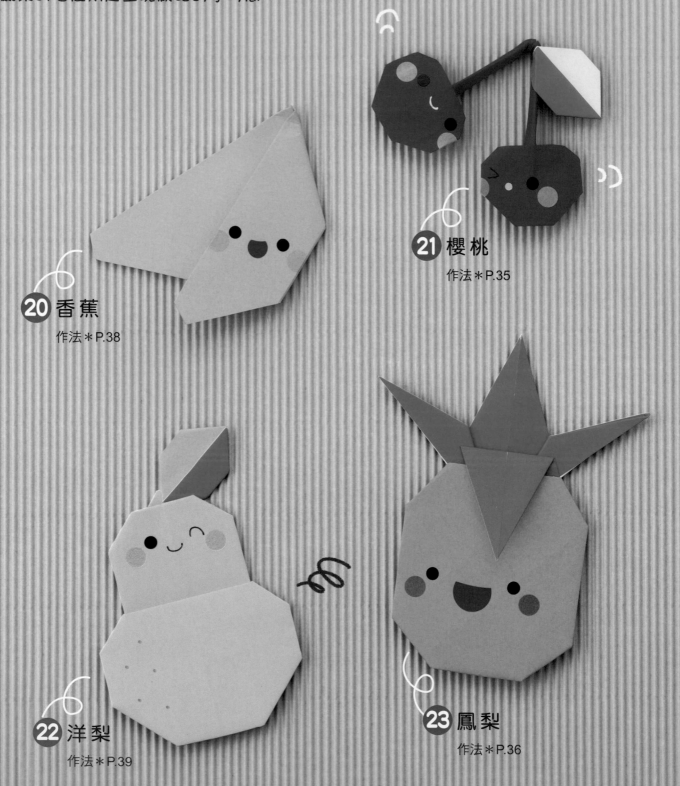

21 櫻桃
作法＊P.35

20 香蕉
作法＊P.38

22 洋梨
作法＊P.39

23 鳳梨
作法＊P.36

請品嚐嚐不同季節的特選水果吧！
檸檬嚐到酸味的表情非常地可愛。

24 西瓜
作法＊P.42

25 檸檬
作法＊P.38

26 柿子
作法＊P.41

28 橘子
作法＊P.40

27 葡萄柚
作法＊P.40

點心 Dessert

甜蜜蜜的點心摺紙登場！

因為是摺紙，多作幾個也不怕蛀牙吧？

盡情製作你最喜歡的點心吧！

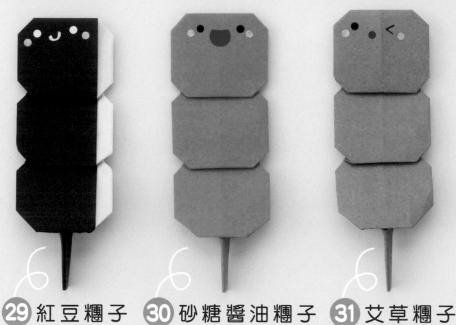

29 紅豆糰子　　**30** 砂糖醬油糰子　　**31** 艾草糰子

作法＊P.43　　　　作法＊P.43　　　　作法＊P.43

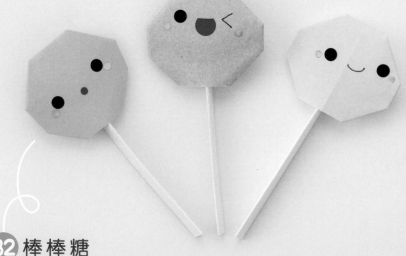

可愛的丸子三兄弟&
棒棒糖大集合。
也可以作為扮家家酒的道具喔！

32 棒棒糖

作法＊P.44

甜品點心的代表！
完成後畫上喜歡的圖案吧！

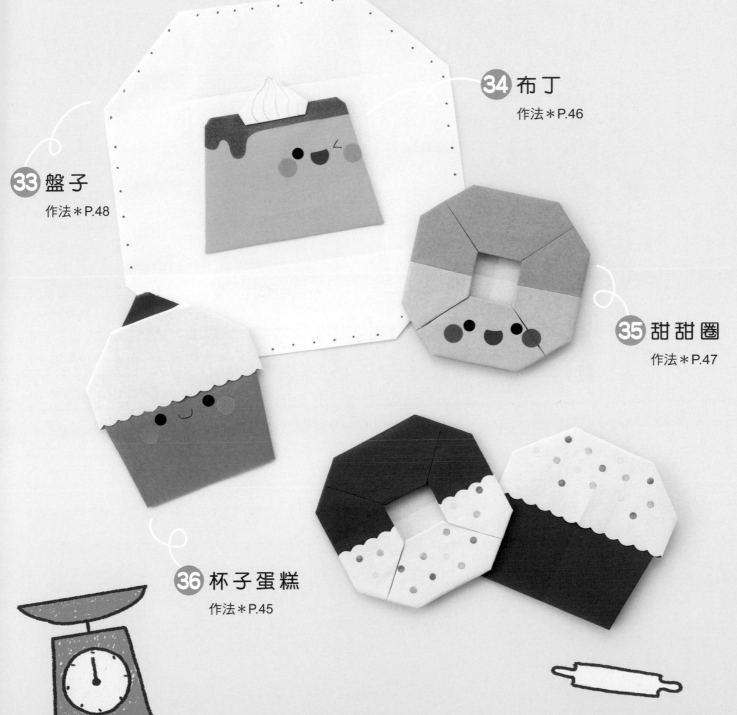

34 布丁
作法＊P.46

33 盤子
作法＊P.48

35 甜甜圈
作法＊P.47

36 杯子蛋糕
作法＊P.45

料理 **Meal**

將各種食物變成摺紙。
來製作便當、晚餐及早餐吧！

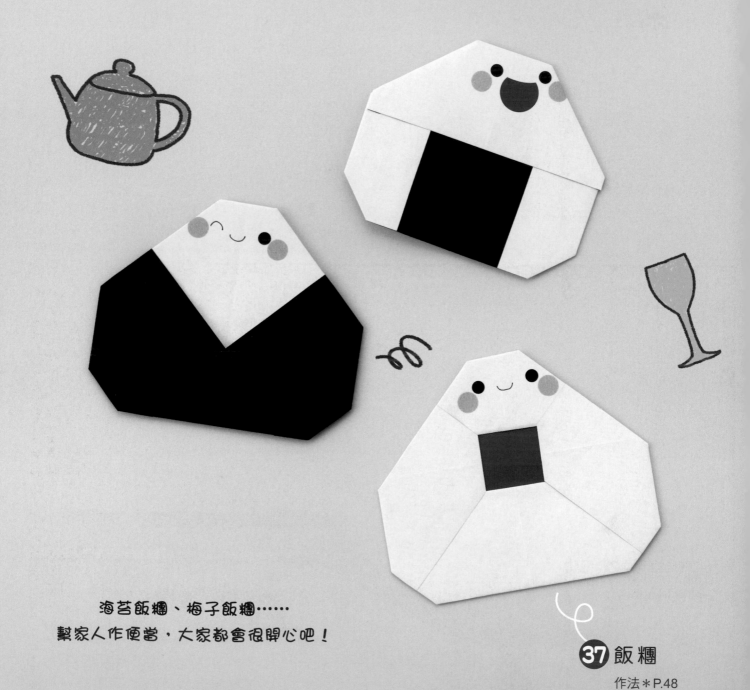

海苔飯糰、梅子飯糰……
幫家人作便當，大家都會很開心吧！

37 飯糰

作法＊P.48

休假日的早餐。
配上P.12的飯糰
作成套餐也不錯呢！

39 煎鮭魚
作法＊P.52

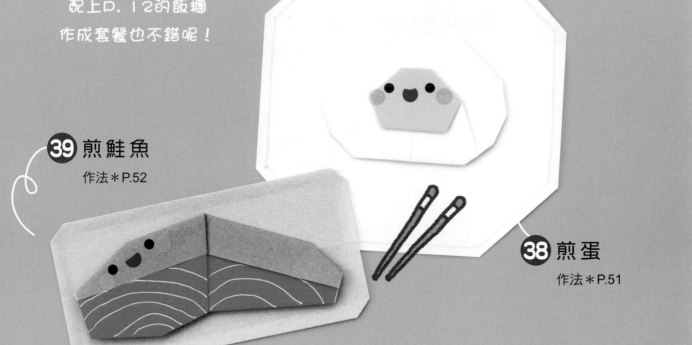

38 煎蛋
作法＊P.51

將蛋包飯放在盤子上，
再加上炸蝦，
兒童餐完成了！

41 炸蝦
作法＊P.50

40 蛋包飯
作法＊P.53

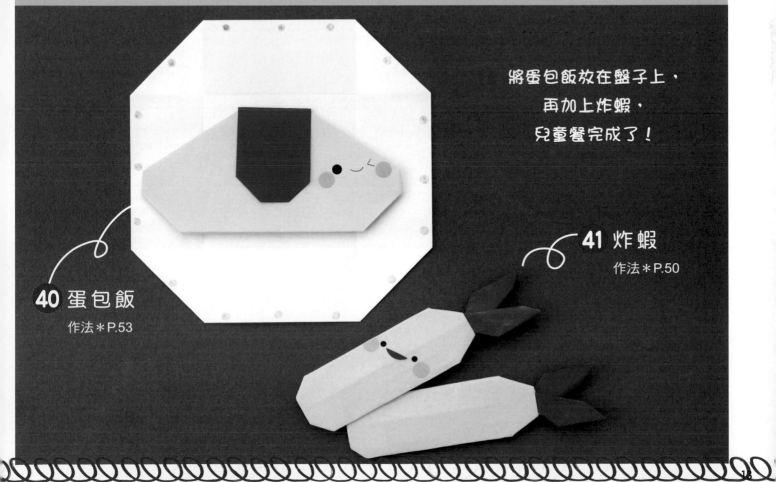

交通工具
Transportation

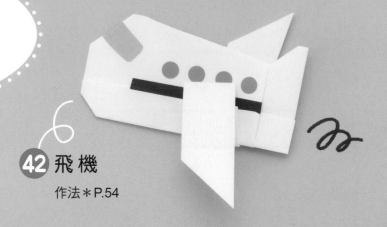

42 飛機
作法＊P.54

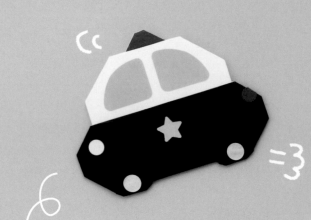

43 警車
作法＊P.58

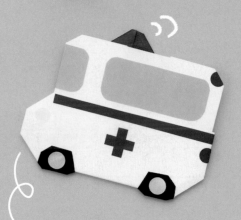

44 救護車
作法＊P.58

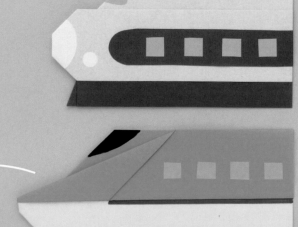

48 新幹線B
作法＊P.56

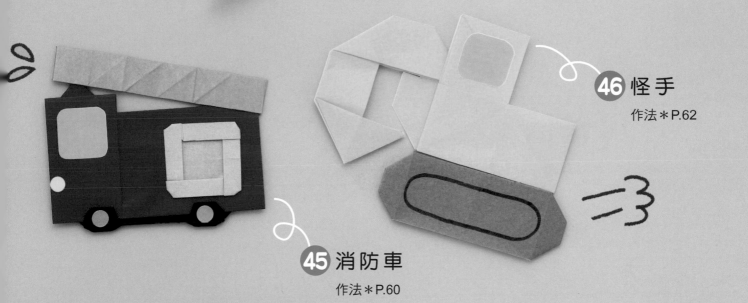

城市中的帥氣交通工具摺紙。

多摺幾節新幹線的中間車廂，

列車就能一直加長喔！

46 怪手
作法＊P.62

45 消防車
作法＊P.60

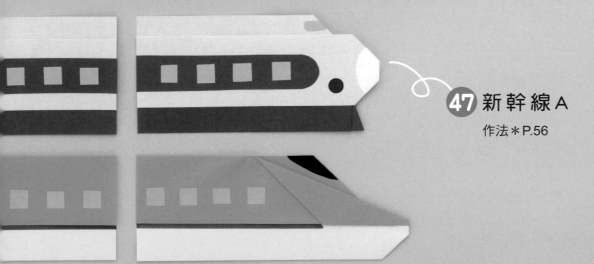

47 新幹線 A
作法＊P.56

花朵 Flower

可愛的花朵摺紙。
使用各種顏色的色紙來製作吧！
別上喜歡的緞帶，還能作成花束唷！

50 粉紅色花朵
作法＊P.64

49 黃色花朵
作法＊P.64

51 紅色花
作法＊P.64

52 小花
作法＊P.64

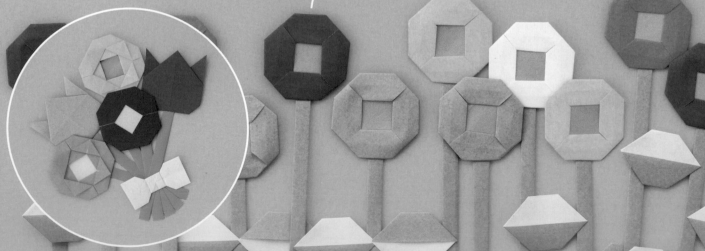

開始摺紙之前

在此將說明摺紙時需要注意的重點＆解說P.21起的作法頁標記及摺法。
在開始摺紙前，請先仔細閱讀熟記喔！

漂亮摺紙的訣竅

為了完成美麗的作品，
摺紙時請注意以下的重點。

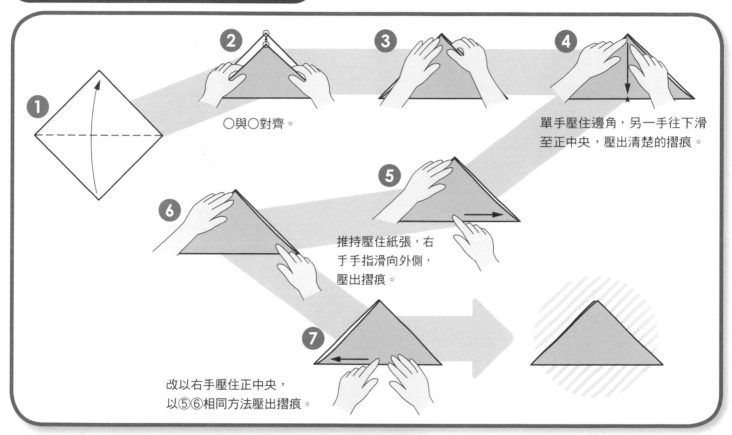

○與○對齊。

單手壓住邊角，另一手往下滑
至正中央，壓出清楚的摺痕。

推持壓住紙張，右
手手指滑向外側，
壓出摺痕。

改以右手壓住正中央，
以⑤⑥相同方法壓出摺痕。

本書使用的記號＆摺法

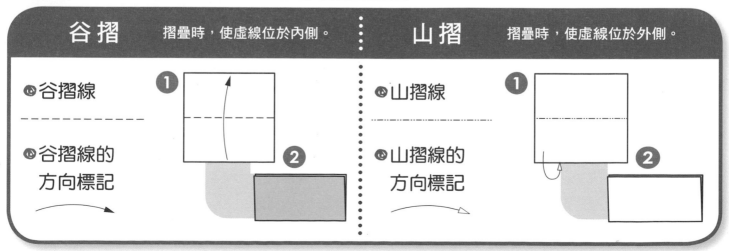

谷摺 摺疊時，使虛線位於內側。

◉谷摺線

◉谷摺線的
方向標記

山摺 摺疊時，使虛線位於外側。

◉山摺線

◉山摺線的
方向標記

摺出摺痕
摺疊一次後，
還原展開紙張。

●摺痕的
　方向標記

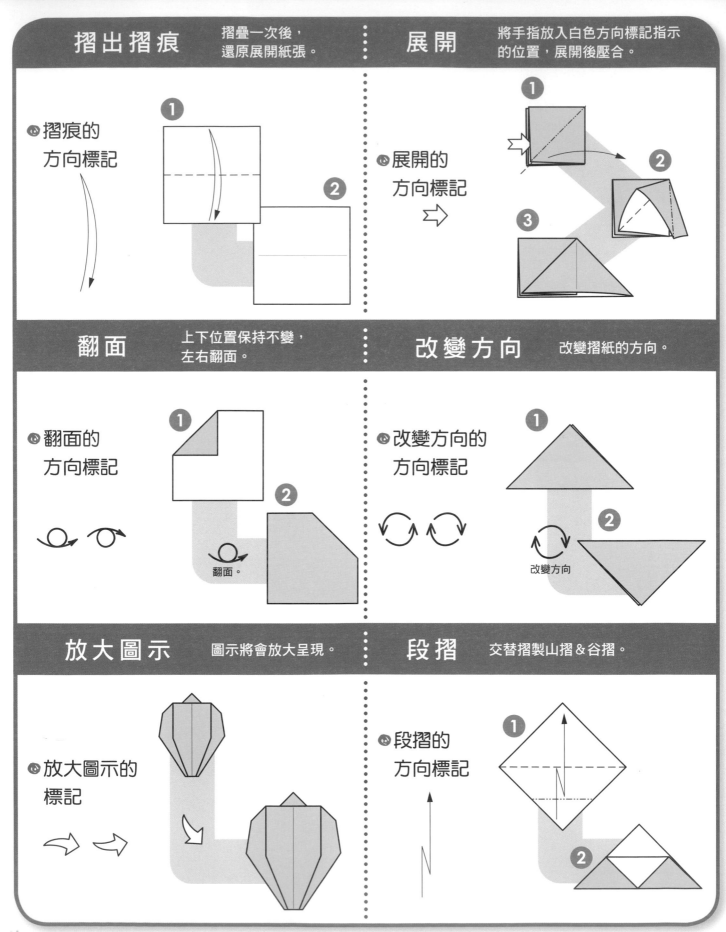

① ②

展開
將手指放入白色方向標記指示
的位置，展開後壓合。

●展開的
　方向標記 ⇨

① ② ③

翻面
上下位置保持不變，
左右翻面。

●翻面的
　方向標記

① ②

翻面。

改變方向
改變摺紙的方向。

●改變方向的
　方向標記

① ②

改變方向

放大圖示
圖示將會放大呈現。

●放大圖示的
　標記

段摺
交替摺製山摺＆谷摺。

●段摺的
　方向標記

① ②

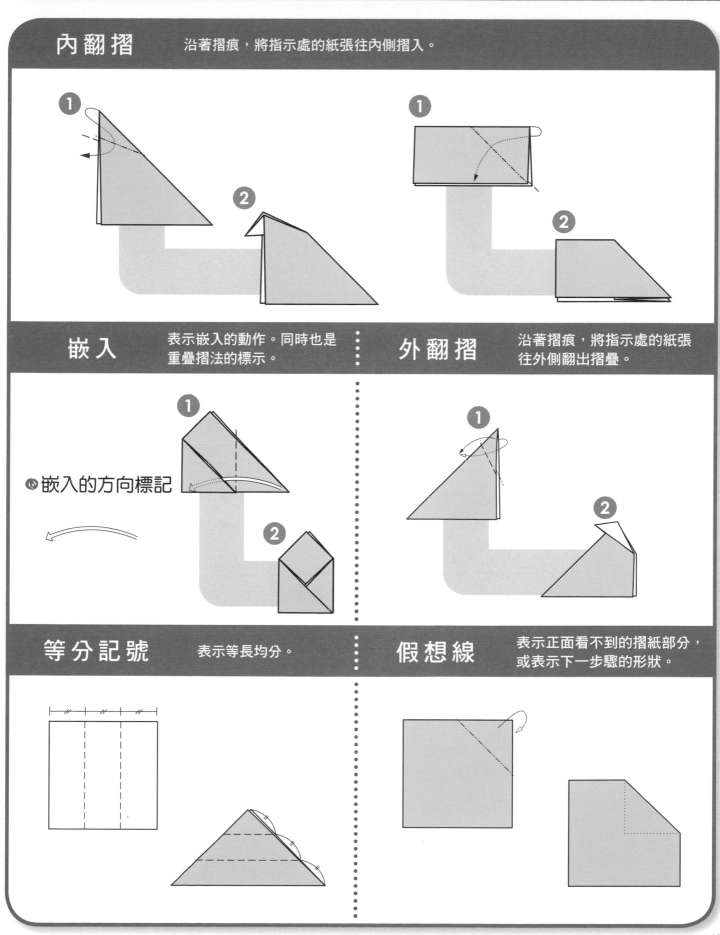

內翻摺
沿著摺痕，將指示處的紙張往內側摺入。

嵌入
表示嵌入的動作。同時也是重疊摺法的標示。

外翻摺
沿著摺痕，將指示處的紙張往外側翻出摺疊。

●嵌入的方向標記

等分記號
表示等長均分。

假想線
表示正面看不到的摺紙部分，或表示下一步驟的形狀。

基本摺法

在摺紙中,有很多摺紙作品的前幾個步驟都是相同的。
本書收錄的作品也有這樣的共通性,因此請先熟記這些基本摺法吧!

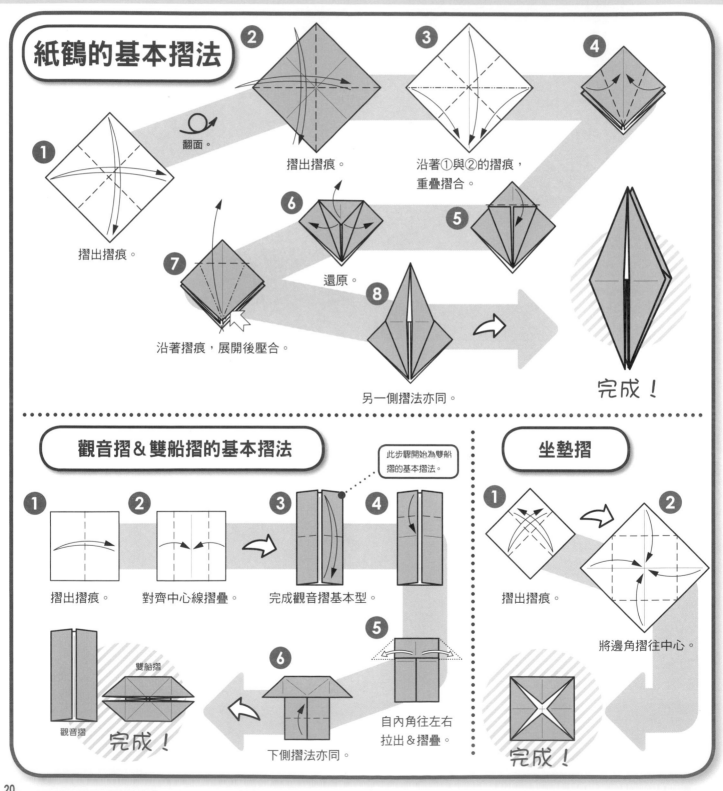

紙鶴的基本摺法

1 摺出摺痕。

翻面。

2 摺出摺痕。

3 沿著①與②的摺痕,重疊摺合。

4

5

6 還原。

7 沿著摺痕,展開後壓合。

8 另一側摺法亦同。

完成!

觀音摺&雙船摺的基本摺法

1 摺出摺痕。

2 對齊中心線摺疊。

3 完成觀音摺基本型。

此步驟開始為雙船摺的基本摺法。

4

5 自內角往左右拉出&摺疊。

6 下側摺法亦同。

雙船摺

觀音摺

完成!

坐墊摺

1 摺出摺痕。

2 將邊角摺往中心。

完成!

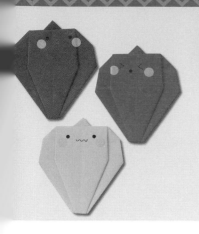

▶▶ P.2

🌀 使用摺紙
…各1張

青椒
（綠色）

紅椒
（紅色）

黃椒
（黃色）

🌀 使用工具

奇異筆

接續P.20紙鶴基本
摺法④進行變化。

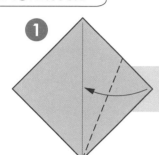

①

② 往內摺三分之一。

③ 往左翻摺1片，背面則
往右翻摺1片。

④ 同步驟①與②作法，
但往相反方向內摺。

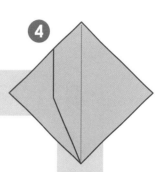

⑧

⑦

⑥ 1.5cm　1.5cm
翻面。

⑤

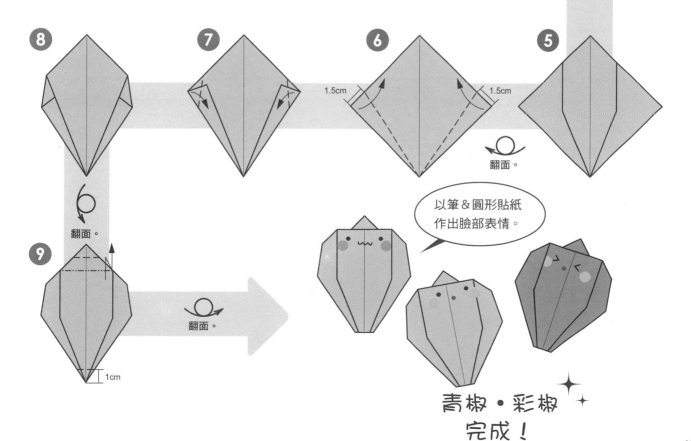

翻面。

⑨

翻面。

1cm

以筆＆圓形貼紙
作出臉部表情。

青椒・彩椒
完成！

◆ 使用摺紙
…各1張

橘色　黃綠色

◆ 使用工具

奇異筆

1

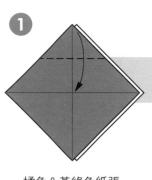

橘色＆黃綠色紙張
背面相對，橘色朝
上，開始摺紙。

2

3

翻面。

4

5

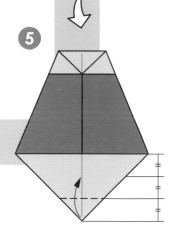

6

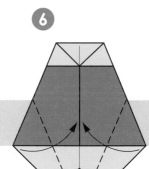

7

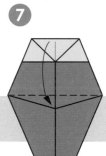

8

往上翻摺時，使綠色紙張
的一半外露於上方。

9

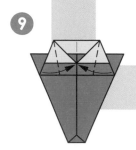

10

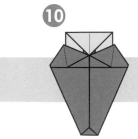

翻面。

一邊摺出摺線，一邊
往中心集中，並將左
右兩邊展開壓摺。

以筆＆圓形貼紙加上
圖案＆臉部表情。

胡蘿蔔
完成！

6 白蘿蔔

使用摺紙 … 1張

綠色

使用工具

奇異筆

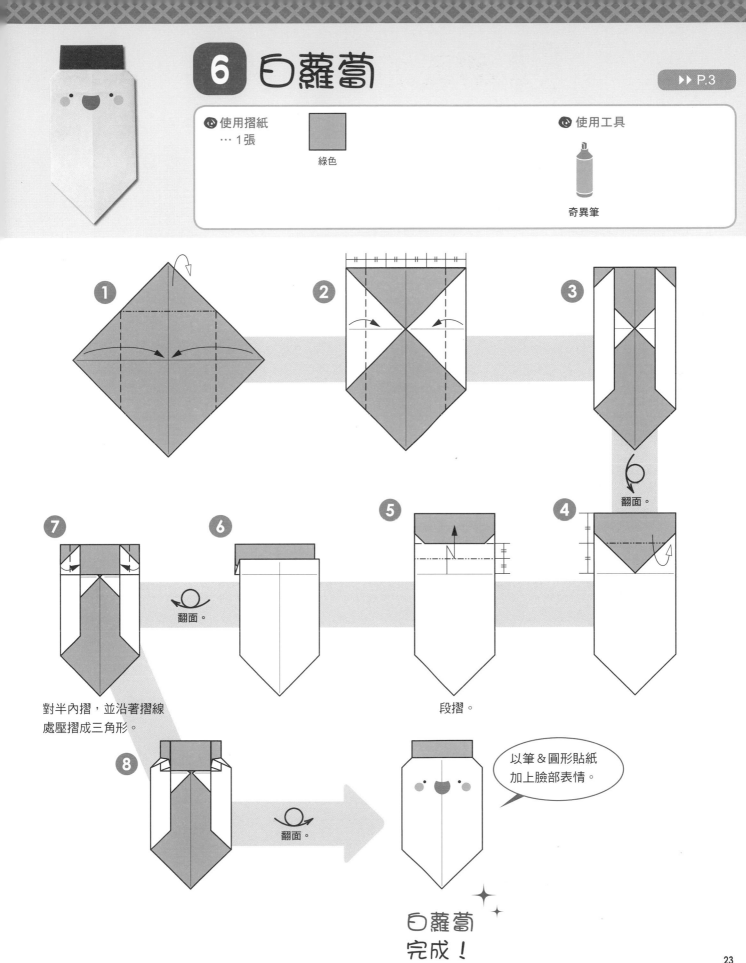

① ②

③ 翻面。

④

⑤ 段摺。

⑥ 翻面。

⑦ 對半內摺,並沿著摺線處壓摺成三角形。

⑧ 翻面。

以筆＆圓形貼紙加上臉部表情。

白蘿蔔完成！

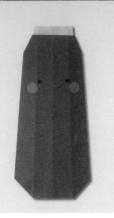

櫛瓜

▶▶ P.3

🅐 使用摺紙
…1張

綠色
（裁下1／2的紙張）

🅑 使用工具

奇異筆　剪刀

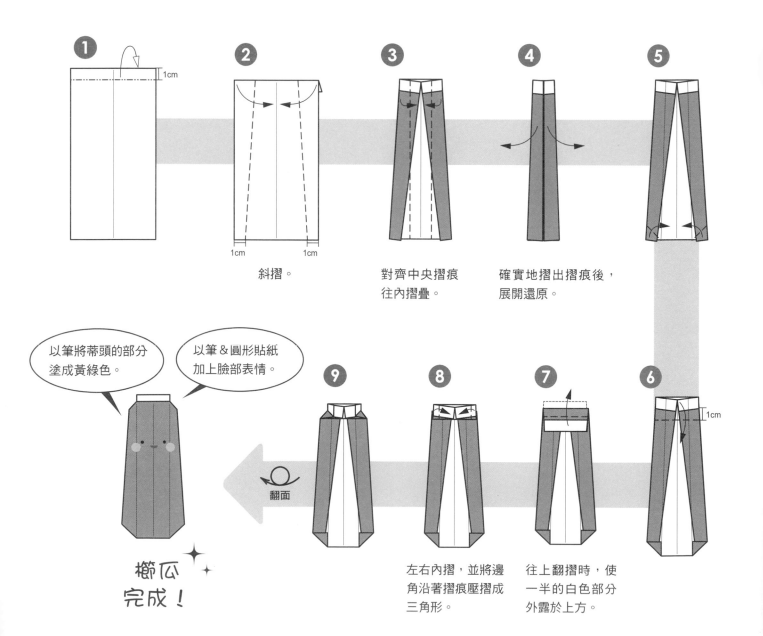

① 1cm

② 斜摺。
1cm　1cm

③ 對齊中央摺痕
往內摺疊。

④ 確實地摺出摺痕後，
展開還原。

⑤

⑥ 1cm

⑦ 往上翻摺時，使
一半的白色部分
外露於上方。

⑧ 左右內摺，並將邊
角沿著摺痕壓摺成
三角形。

⑨

以筆將蒂頭的部分
塗成黃綠色。

以筆＆圓形貼紙
加上臉部表情。

翻面

櫛瓜
完成！

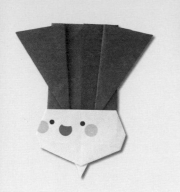

10 蕪菁

▶▶ P.4

🔖 使用摺紙
　… 1 張

綠色

🔖 使用工具

奇異筆

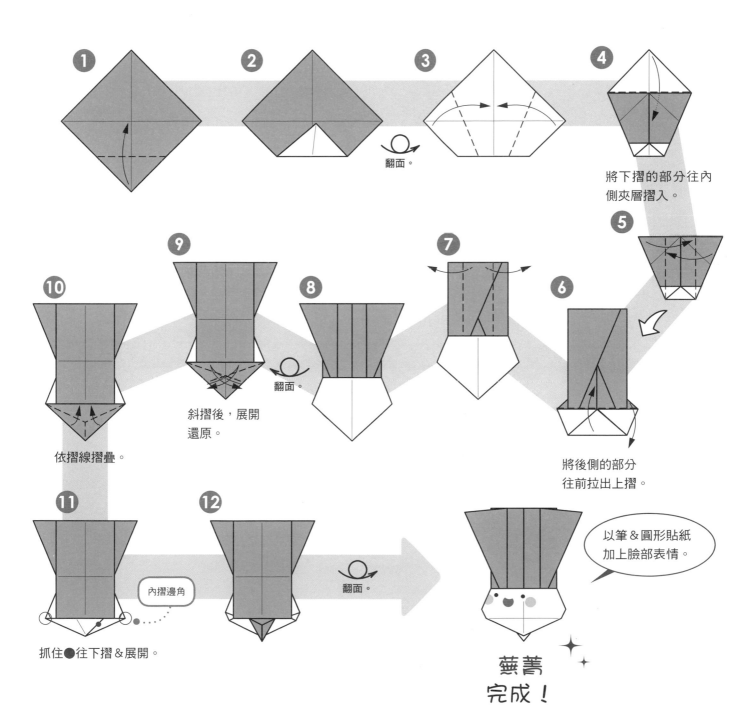

①

②

翻面。

③

④

將下摺的部分往內側夾層摺入。

⑤

⑥

將後側的部分往前拉出上摺。

⑦

⑧

⑨

斜摺後,展開還原。

翻面。

⑩

依摺線摺疊。

⑪

內摺邊角

抓住●往下摺&展開。

⑫

翻面。

以筆&圓形貼紙加上臉部表情。

蕪菁
完成!

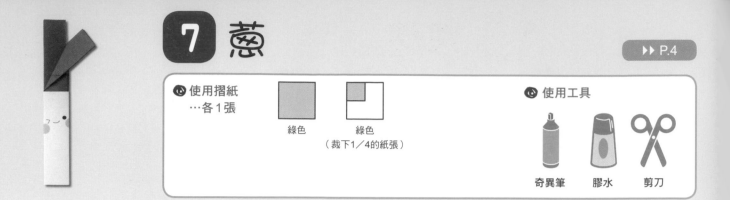

🔖 使用摺紙
…各1張

綠色　　綠色
（裁下1／4的紙張）

🔖 使用工具

奇異筆　膠水　剪刀

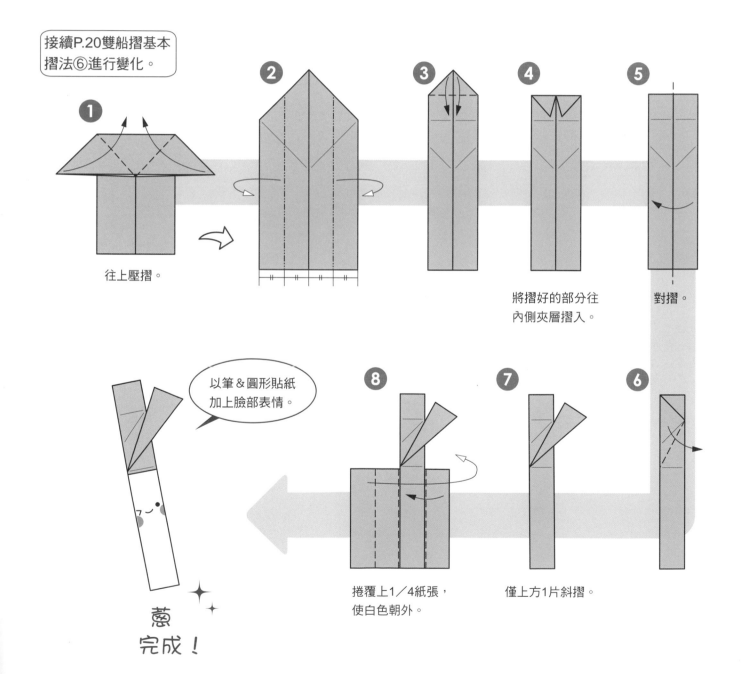

接續P.20雙船摺基本
摺法⑥進行變化。

① 往上壓摺。

②

③

④ 將摺好的部分往
內側夾層摺入。

⑤ 對摺。

⑥ 僅上方1片斜摺。

⑦

⑧ 捲覆上1／4紙張，
使白色朝外。

以筆＆圓形貼紙
加上臉部表情。

蔥
完成！

9 洋蔥

▶▶ P.4

● 使用摺紙　　…1張　　土黃色

● 使用工具　　奇異筆

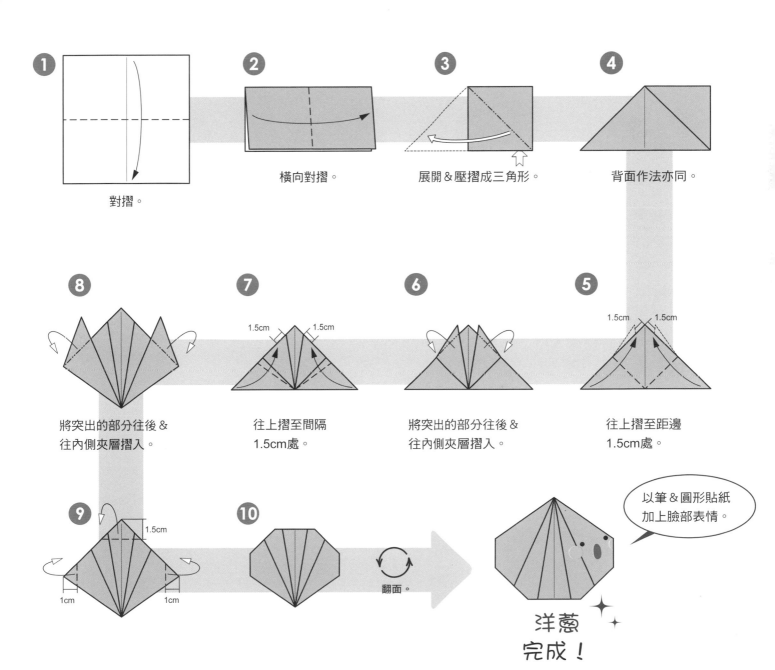

1. 對摺。

2. 橫向對摺。

3. 展開＆壓摺成三角形。

4. 背面作法亦同。

5. 1.5cm 1.5cm　往上摺至距邊1.5cm處。

6. 將突出的部分往後＆往內側夾層摺入。

7. 1.5cm 1.5cm　往上摺至間隔1.5cm處。

8. 將突出的部分往後＆往內側夾層摺入。

9. 1.5cm　1cm 1cm

10. 翻面。

以筆＆圓形貼紙加上臉部表情。

洋蔥 完成！

13 高麗菜

使用摺紙
…1張

黃綠色

使用工具

奇異筆

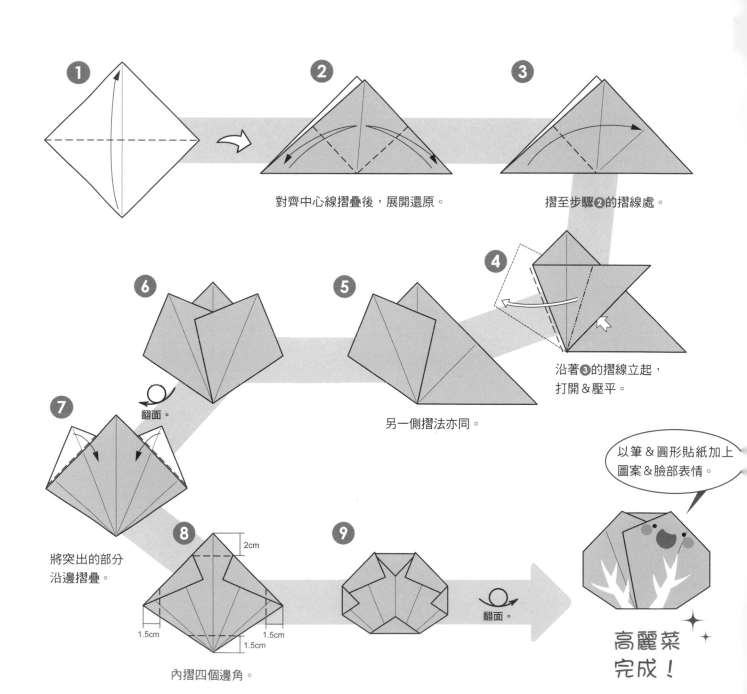

①

②
對齊中心線摺疊後,展開還原。

③
摺至步驟❷的摺線處。

④
沿著❸的摺線立起,
打開&壓平。

⑤
另一側摺法亦同。

⑥
翻面。

⑦
將突出的部分
沿邊摺疊。

⑧
2cm
1.5cm 1.5cm
1.5cm
內摺四個邊角。

⑨
翻面。

以筆&圓形貼紙加上
圖案&臉部表情。

高麗菜
完成!

◎ 使用摺紙
…各1張

小黃瓜
（綠色）
（裁下1／2的紙張）

馬鈴薯
（土黃色）

◎ 使用工具

奇異筆　剪刀

小黃瓜

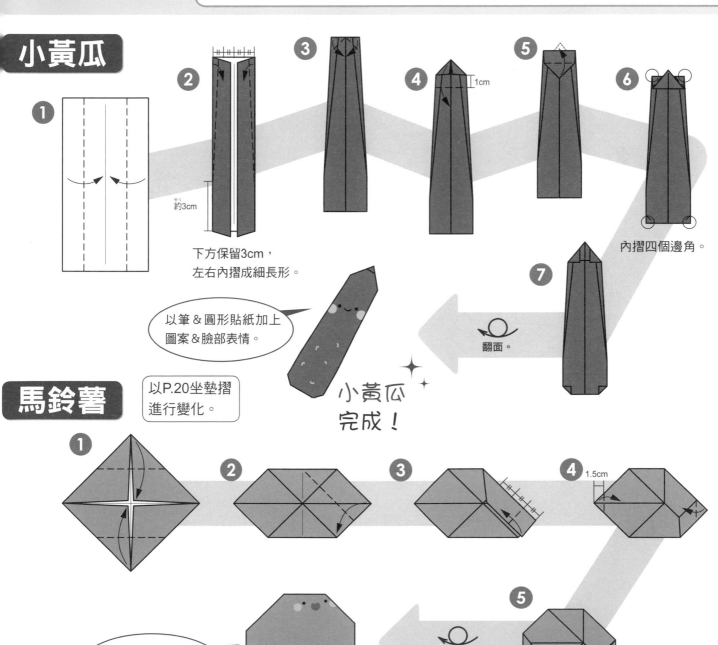

下方保留3cm，
左右內摺成細長形。

內摺四個邊角。

以筆＆圓形貼紙加上
圖案＆臉部表情。

小黃瓜
完成！

翻面。

馬鈴薯

以P.20坐墊摺
進行變化。

以筆＆圓形貼紙加上
圖案＆臉部表情。

翻面。

馬鈴薯
完成！

11 茄子

● 使用摺紙
…各1張

紫色　藍色

● 使用工具

奇異筆

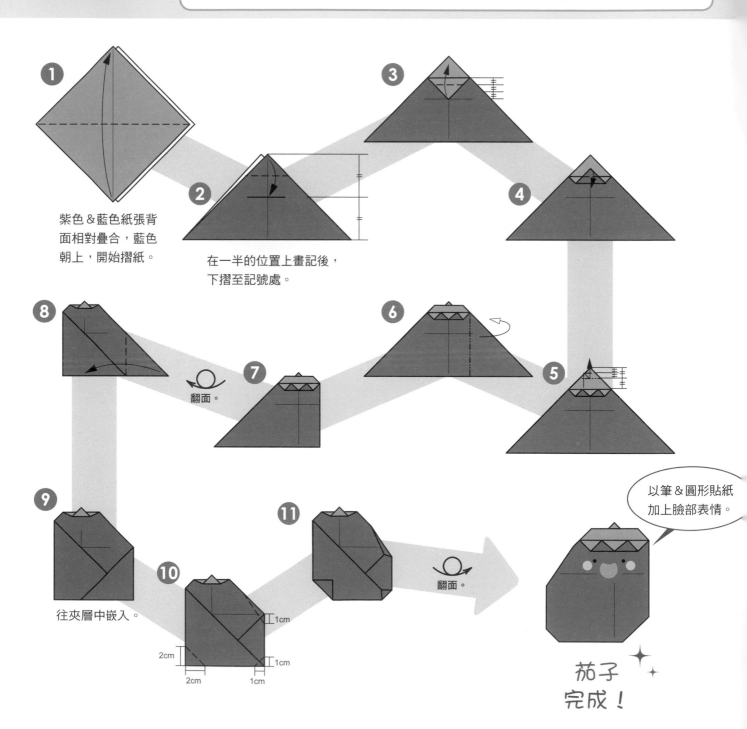

1
紫色＆藍色紙張背面相對疊合，藍色朝上，開始摺紙。

2
在一半的位置上畫記後，下摺至記號處。

3

4

5

6

7
翻面。

8

9
往夾層中嵌入。

10
1cm
2cm
2cm
1cm
1cm

11
翻面。

以筆＆圓形貼紙加上臉部表情。

茄子
完成！

15·16 麝香葡萄・葡萄

▶▶ P.6

◐ 使用摺紙
…各1張

葡萄
（紫色）

麝香葡萄
（黃綠色）

◐ 使用工具

奇異筆

①
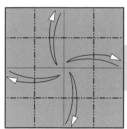
以山摺法摺出摺痕
後，展開還原。

②
以山摺法摺出摺痕
在摺痕間抓摺出山摺
線後，再於摺痕外側
作段摺。

③
橫向抓摺出山摺線後，
在下方5mm處谷摺，
完成段摺。

5mm
5mm

④

翻面。

⑨
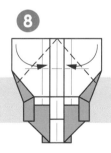

⑧

⑦
將手指放入方向標記
處，斜向展開。

⑥
一手壓住○處，一手拉
起△的部分進行壓摺，
將兩邊內摺成細長形。

⑤

以筆＆圓形貼紙
加上臉部表情。

⑩
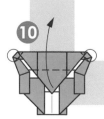
邊角稍微內摺。

⑪

邊角稍微內摺。

翻面。

葡萄・麝香葡萄
完成！

31

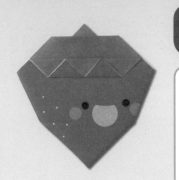

6 草莓

🔸 使用摺紙
　…各1張

　紅色　　　綠色

🔸 使用工具

奇異筆

❶

紅色&綠色紙張背面相對，
綠色朝上，開始摺紙。

❷

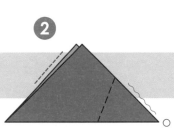

使～～邊與底邊呈平行方向，
將○的角摺往----邊。

❸

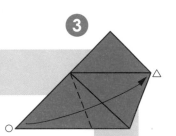

將○角與△角對齊摺合。

❼

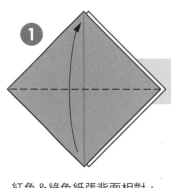

❻

❺

此部分嵌入
下方三角形中。

將下摺的部分，嵌入下方
的三角形中，上方的單張
綠色紙張則對半下摺。

❹

僅將1片紅色紙張
往下摺。

以筆&圓形貼紙加上
圖案&臉部表情。

翻面。

❽

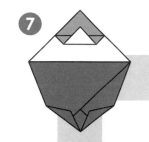

1cm　　　1cm

將一組紅色&綠色
的紙張往下摺。

❾

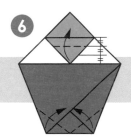

❿

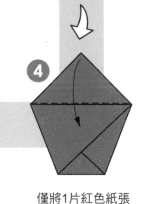

草莓
完成！

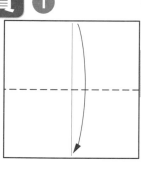

17~19 蘋果・青蘋果・梨子

▶▶ P.7

🅰 使用摺紙
…各1張

 果實（紅色）　 果實（黃綠色）　 梨子（棕色）　 梗（棕色）（裁下1／4的紙張）

🅱 使用工具

 葉子（綠色・黃色・黃綠色）（裁下1/16的紙張）　 蘋果果肉（奶油色）

奇異筆　膠水　剪刀

果實

❶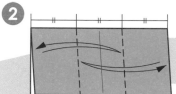

❷ 分成三等分，摺出摺痕後再展開還原。

❸ 翻面。 抓立起山摺線對齊中心線＆進行段摺。

❹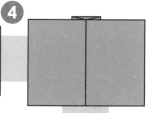

翻面。

❺ 1cm / 5mm
上方＆下方依各自指示的長度摺疊，並依摺痕壓摺出三角形。

❻ 1.5cm　1.5cm / 1.5cm　1.5cm / 1.5cm　1.5cm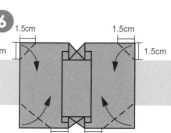

❼ 翻面。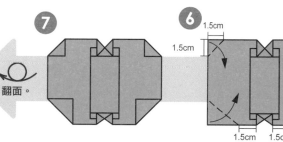

果實 完成！

梨子

接續果實步驟⑥進行變化。

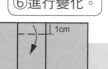

❶ 1cm / 1cm
上下各內摺1cm，並依摺痕壓摺出三角形。

❷ 邊角各摺入1.5cm。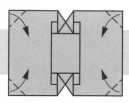

❸ 翻面。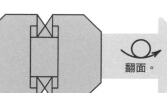

梨子 完成！

梗

❶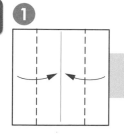

❷

梨子的梗突出的部分稍短

梗 完成！

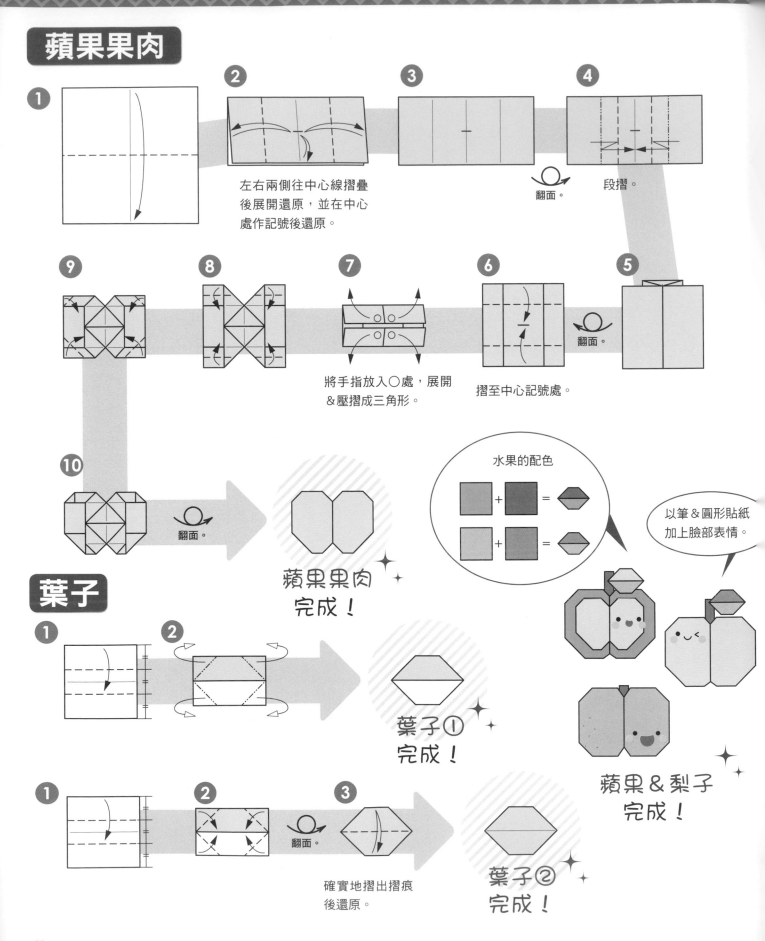

蘋果果肉

1

2 左右兩側往中心線摺疊後展開還原，並在中心處作記號後還原。

3

4 翻面。 段摺。

9

8

7 將手指放入○處，展開＆壓摺成三角形。

6 摺至中心記號處。

5 翻面。

10 翻面。

蘋果果肉完成！

水果的配色

以筆＆圓形貼紙加上臉部表情。

蘋果＆梨子完成！

葉子

1

2

葉子①完成！

1

2

3 翻面。 確實地摺出摺痕後還原。

葉子②完成！

21 櫻桃

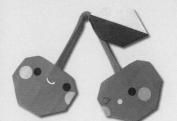

使用摺紙
…各1張

紅色

葉子
（喜歡的顏色）
（裁下1／16的紙張）

使用工具

奇異筆

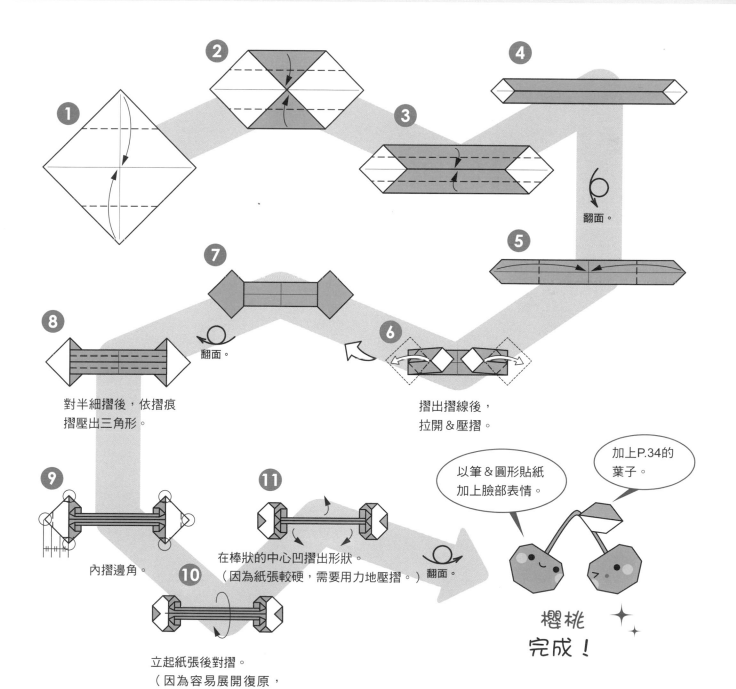

1

2

3

4

翻面。

5

6
摺出摺線後，
拉開&壓摺。

7

8
對半細摺後，依摺痕
摺壓出三角形。

翻面。

9
內摺邊角。

10
立起紙張後對摺。
（因為容易展開復原，
建議以膠帶固定。）

11
在棒狀的中心凹摺出形狀。
（因為紙張較硬，需要用力地壓摺。）
翻面。

以筆&圓形貼紙
加上臉部表情。

加上P.34的
葉子。

櫻桃
完成！

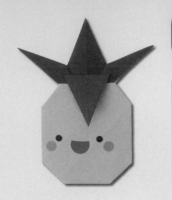

23 鳳梨

▶▶ P.8

🌀 使用摺紙
…各1張

果實（黃色）　葉子（綠色）

🌀 使用工具

奇異筆

果實

①

②
摺出八等分的摺痕後，
展開還原。這些摺痕是
鳳梨的紋路，請務必確
實地壓出摺痕。

③
橫向也摺出八等分摺
痕後，再展開還原。

④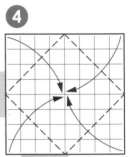

改變方向。

⑦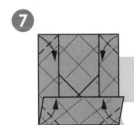

內摺四個邊角。

⑥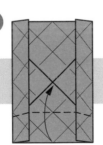

⑤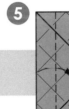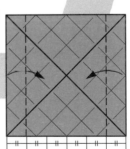

⑧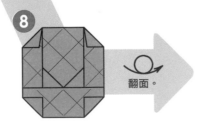

翻面。

果實
完成！

葉子

接續P.20紙鶴基本摺法④進行變化。

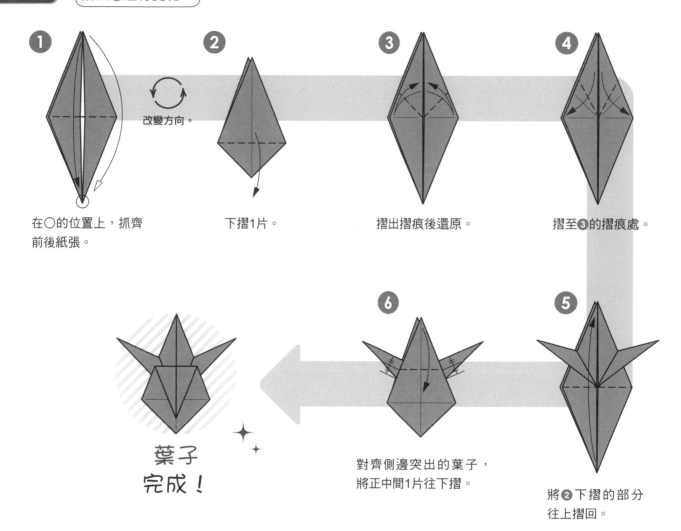

① 在○的位置上，抓齊前後紙張。

改變方向。

② 下摺1片。

③ 摺出摺痕後還原。

④ 摺至③的摺痕處。

⑥ 對齊側邊突出的葉子，將正中間1片往下摺。

⑤ 將②下摺的部分往上摺回。

葉子完成！

組合

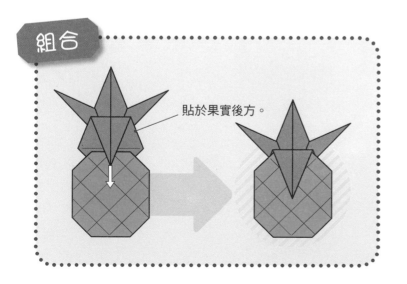

貼於果實後方。

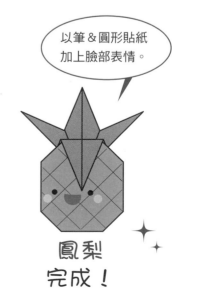

以筆＆圓形貼紙加上臉部表情。

鳳梨完成！

20・25 香蕉・檸檬

🖊 使用摺紙
…各1張

 香蕉
（黃色）

 檸檬
（檸檬色）

🖊 使用工具

奇異筆

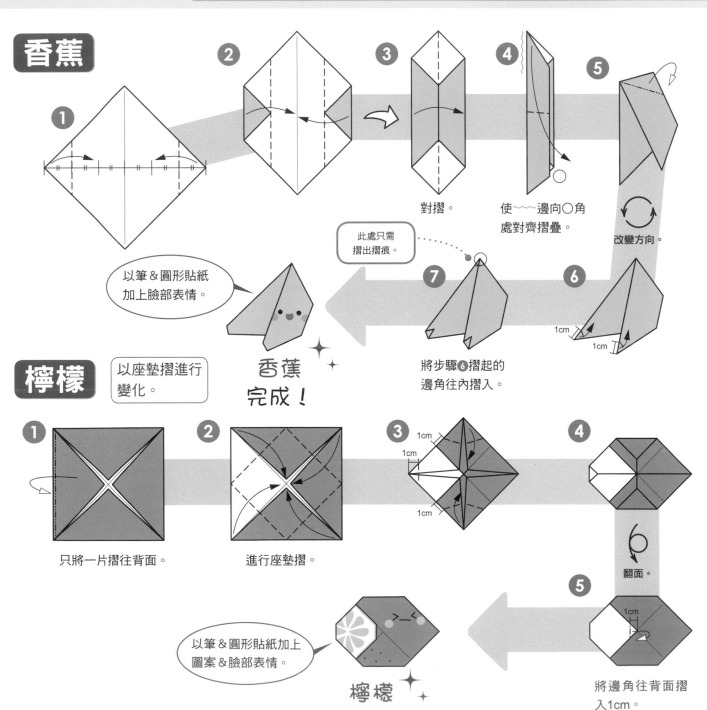

香蕉

① ② ③

對摺。

④ 使～～邊向○角
處對齊摺疊。

⑤

改變方向。

⑥ 1cm 1cm

⑦ 此處只需
摺出摺痕。

將步驟⑥摺起的
邊角往內摺入。

以筆&圓形貼紙
加上臉部表情。

香蕉
完成！

檸檬

以座墊摺進行
變化。

① 只將一片摺往背面。

② 進行座墊摺。

③ 1cm 1cm 1cm

④

⑤ 1cm

翻面。

將邊角往背面摺
入1cm。

以筆&圓形貼紙加上
圖案&臉部表情。

檸檬
完成！

38

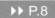
22 西洋梨

🖊 使用摺紙
…各1張

 綠色

 葉子
（喜歡的顏色）
（裁下1／16的紙張）

🖊 使用工具

奇異筆

以P.20觀音摺的基本
摺法進行變化。

❶
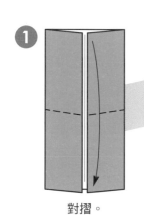

對摺。

❷

間隔1.5cm後回摺。

1.5cm

❸

內側＆依摺痕壓
摺成三角形。

❹

❺
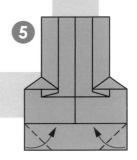

❻
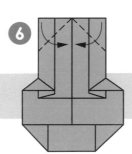

❼
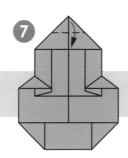

❽
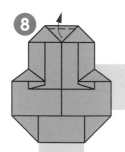

將尖端向上摺。

❾
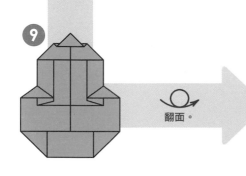

翻面。

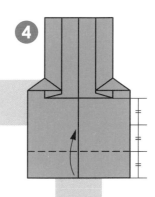

加上P.34的葉子。

以筆＆圓形貼紙加上
圖案＆臉部表情。

西洋梨
完成！

27·28 葡萄柚・橘子

▶▶ P.9

🖐 使用摺紙
…各1張

葡萄柚
（黃色）

橘子
（橘色）
（裁下3／4的紙張）

🖐 使用工具

奇異筆

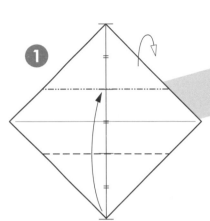

① 以三等分，將上下分
別往前＆往後摺疊。

翻面。

②

③

翻面。

④ 摺至中心線。

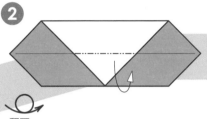

⑤ 內摺邊角。

⑥

翻面。

以筆畫出切面。

以筆＆圓形貼紙加上
圖案＆臉部表情。

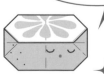

葡萄柚・橘子
完成！

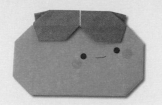

26 柿子

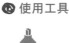▶▶ P.9

使用摺紙
…各1張

橘色與深綠色紙張背面相對重疊，深綠色朝上，進行摺紙。

 橘色

 深綠色

使用工具

奇異筆

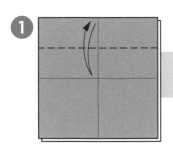

① 摺出摺痕後展開還原。

② 摺至摺痕處。

③

翻面。

④

⑤

往左右拉開 & 壓摺。

⑥

⑦

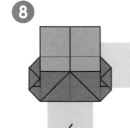

⑧

翻面。

⑨

⑫

⑬

將葉子的邊角稍微往後段摺。

⑩

⑪

摺好部分的下方保持原狀，僅將上方展開還原，再依摺痕壓摺出三角形。

以筆 & 圓形貼紙加上臉部表情。

柿子 完成！

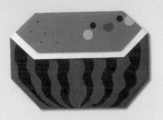

🔹 使用摺紙
…各1張

綠色＆紅色紙張背面
相對重疊，綠色朝
上，進行摺紙。

 綠色　　 紅色

🔹 使用工具

奇異筆

❶

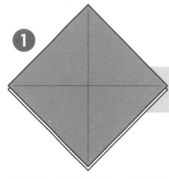

摺出十字的摺痕後，紅色紙
張下移錯開5mm。

❷

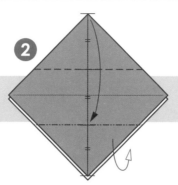

紙張錯開後，以三等分，
分別往前＆往後摺疊。

❸

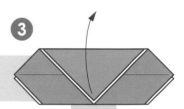

暫時摺回上方。

❻

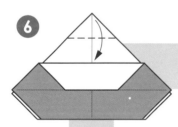

下摺紅色紙張。

❺

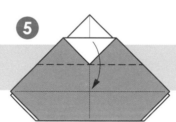

❹

僅下摺綠色紙張。

❼

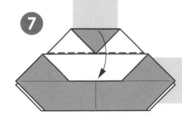

❽

翻面。

❾

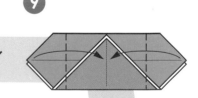

摺至中心線。

若不想加上臉部
表情，僅畫滿種
子也OK。

以筆＆圓形貼紙加上
圖案＆臉部表情。

⓫

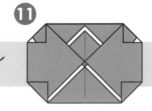

翻面。

❿

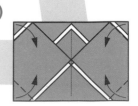

內摺邊角。

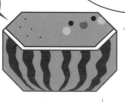

西瓜
完成！

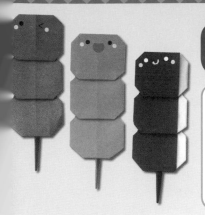

使用摺紙　…各1張

 紅豆糰子（酒紅色）（裁下1/2的紙張）

 砂糖醬油糰子（棕色）（裁下1/2的紙張）

艾草糰子（綠）（裁下1/2的紙張）

使用工具

 奇異筆　剪刀

紅豆糰子

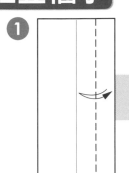

❶　❷

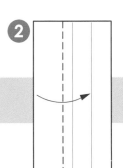

❸

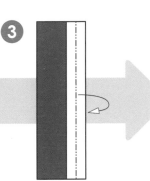

接續砂糖醬油糰子的步驟❷。

紅豆餡 ✦

砂糖醬油糰子・艾草糰子

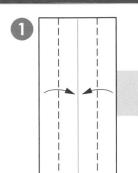

❶

❷ 以山摺法摺出摺痕後，展開還原。

❸ 5mm 5mm 5mm 段摺。

❹ 僅將最下層往上回摺。

❺ 間隔1cm後往下回摺。

❻

❼ 翻面。內摺邊角。

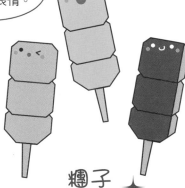

以筆＆圓形貼紙加上臉部表情。

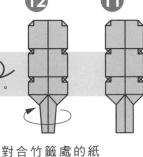

❶❷ 翻面。對合竹籤處的紙張，作成細長狀。

❶❶

❶❶ 內摺邊角。

❾ 翻面。

❽ 將摺起處進行內翻摺。

糰子完成！ ✦

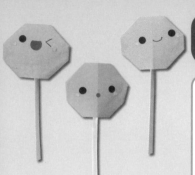

32 棒棒糖

▶▶ P.10

⚙ 使用摺紙
…各1張

喜歡的顏色
（裁下1／2的紙張）

⚙ 使用工具

奇異筆　　剪刀

①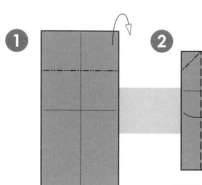

② 兩邊對齊中央線
內摺，再依摺痕
壓摺出三角形。

③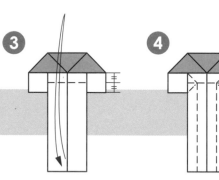

④ 作出摺痕。

⑤ 依摺痕摺疊後，
再往上摺。

⑨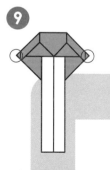
稍微內摺邊角。

⑧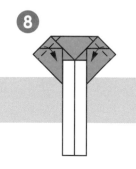

⑦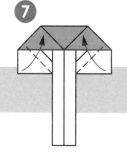

⑥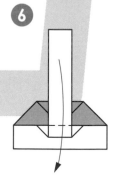

⑩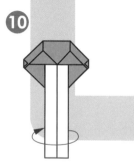
對合細棒處的紙張，
作成細長狀。

⑪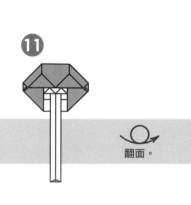
翻面。

以筆＆圓形貼紙
加上臉部表情。

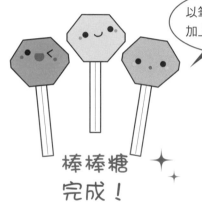

棒棒糖
完成！

44

36 杯子蛋糕

▶▶ P.11

◔ 使用摺紙
…1張

土黃色

◔ 使用工具

奇異筆　　剪刀

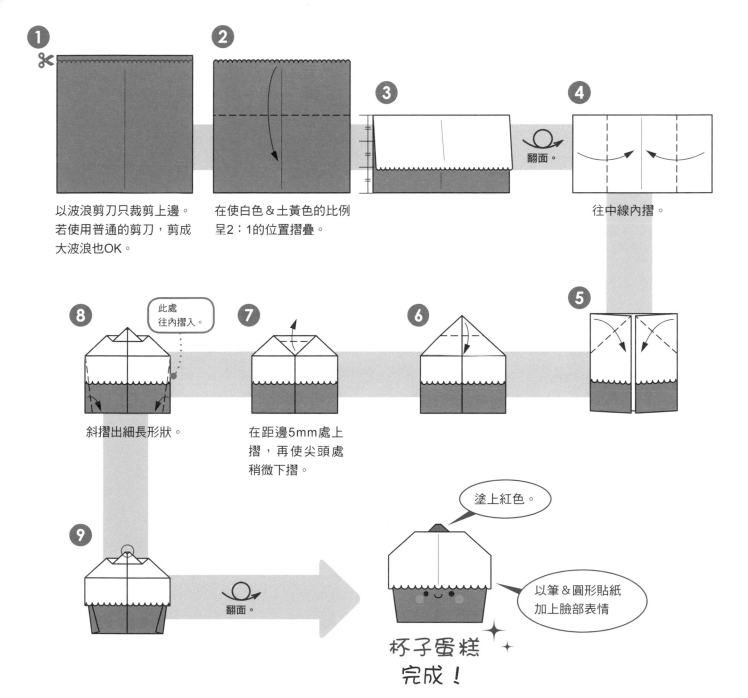

1 以波浪剪刀只裁剪上邊。若使用普通的剪刀，剪成大波浪也OK。

2 在使白色＆土黃色的比例呈2：1的位置摺疊。

3 翻面。

4 往中線內摺。

5

6

7 在距邊5mm處上摺，再使尖頭處稍微下摺。

8 此處往內摺入。 斜摺出細長形狀。

9 翻面。

塗上紅色。

以筆＆圓形貼紙加上臉部表情

杯子蛋糕
完成！

34 布丁

▶▶ P.11

◉ 使用摺紙
…1張

黃色

◉ 使用工具

奇異筆

剪刀

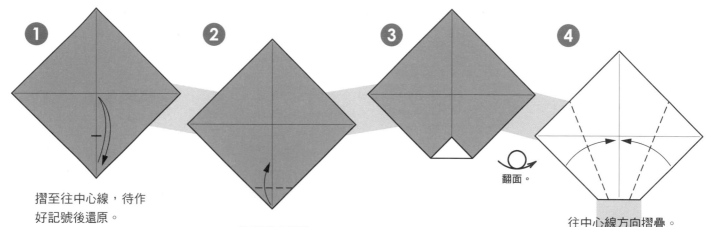

① 摺至往中心線，待作好記號後還原。

② 往記號處摺疊。

③

④ 翻面。

往中心線方向摺疊。

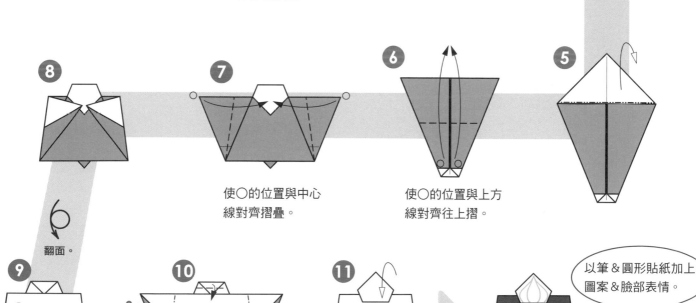

⑤

⑥ 使○的位置與上方線對齊往上摺。

⑦ 使○的位置與中心線對齊摺疊。

⑧ 翻面。

⑨ 畫出焦糖的線條。

⑩ 展開後，沿線裁剪。

⑪

以筆&圓形貼紙加上圖案&臉部表情。

布丁完成！

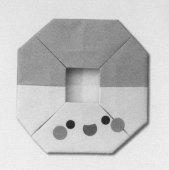

35 甜甜圈

▶▶ P.11

⊙ 使用摺紙
…各1張

棕色　　　粉紅色

（裁下1／2的紙張）

⊙ 使用工具

奇異筆　　剪刀

①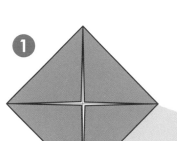

取1張紙進行坐墊摺。

②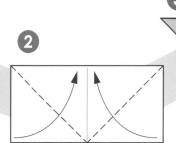

取1／2的紙張進行摺疊。

③

④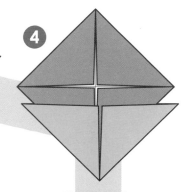

重疊後開始
摺紙。

⑧

摺出記號後，展開
還原。

⑦

展開前一步驟
摺疊處。

⑥

⑤

將中心處的邊角，以
山摺往內側摺入。

⑨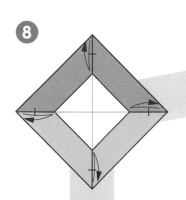

將邊角摺至記號處後，
再往中心方向摺疊。

⑩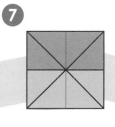

1.5cm
1.5cm

回到步驟⑦的狀態，
將邊角摺往背面。

以筆＆圓形貼紙
加上臉部表情。

以膠水或膠帶固定摺
至背面的三角形，正
面看起來會較有立體
感喔！

甜甜圈
完成！

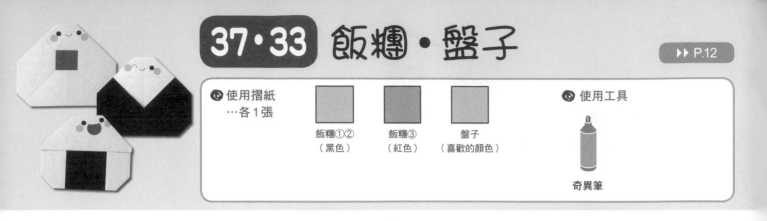

37・33 飯糰・盤子

▶▶ P.12

🔄 使用摺紙
…各1張

飯糰①② （黑色）
飯糰③ （紅色）
盤子 （喜歡的顏色）

🔄 使用工具

奇異筆

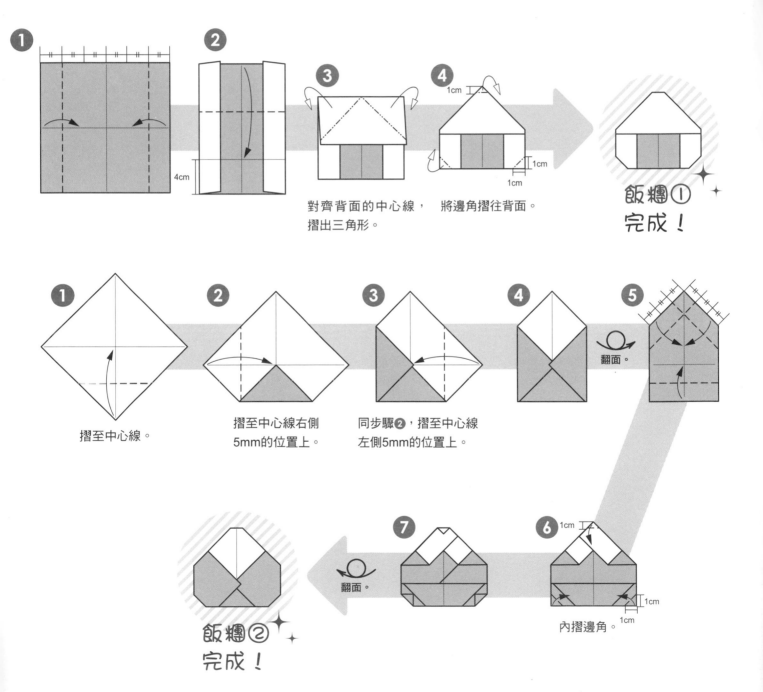

1

2 4cm

3 對齊背面的中心線，摺出三角形。

4 1cm / 1cm / 1cm 將邊角摺往背面。

飯糰① 完成！

1 摺至中心線。

2 摺至中心線右側 5mm 的位置上。

3 同步驟②，摺至中心線左側 5mm 的位置上。

4 翻面。

5

6 1cm / 1cm / 1cm 內摺邊角。

7 翻面。

飯糰② 完成！

以P.20座墊摺
進行變化。

1
暫時先展開。

2
將邊角摺至摺痕處，
作出記號後展開還原。

3
邊角摺至記號處。

4
依最初的座墊摺摺痕摺疊。
先還原左右，再還原上下。
此時上下往內多摺1mm至
2mm。

5
翻面。

6

7
1cm
1cm
1cm
稍微內摺邊角。

8
翻面。

飯糰③
完成！

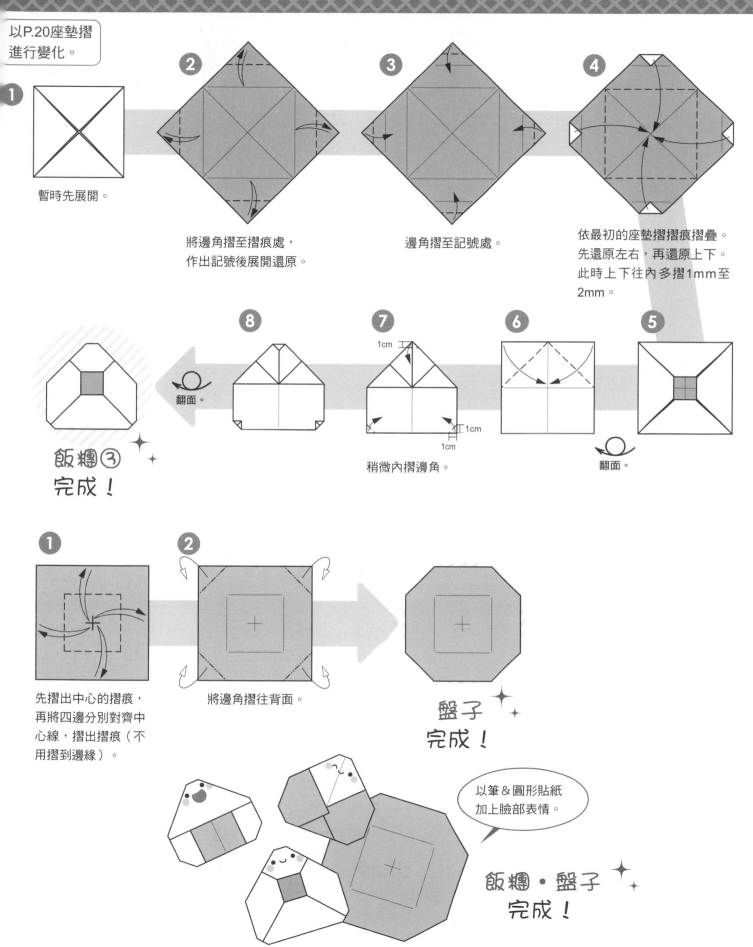

1
先摺出中心的摺痕，
再將四邊分別對齊中
心線，摺出摺痕（不
用摺到邊緣）。

2
將邊角摺往背面。

盤子
完成！

以筆＆圓形貼紙
加上臉部表情。

飯糰・盤子
完成！

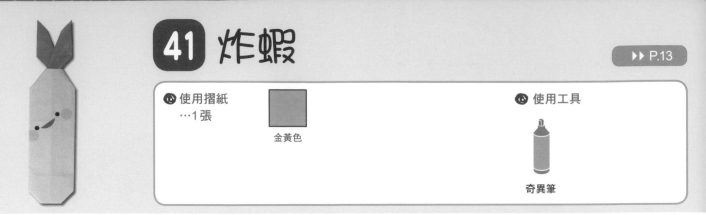

41 炸蝦

▶▶ P.13

◉ 使用摺紙
…1張

金黃色

◉ 使用工具

奇異筆

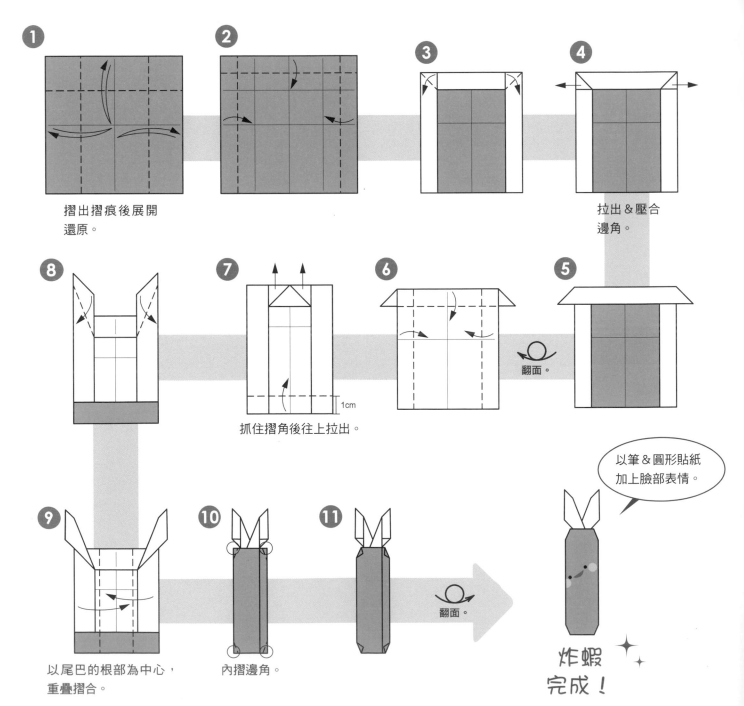

① 摺出摺痕後展開
還原。

②

③

④ 拉出＆壓合
邊角。

⑧

⑦ 抓住摺角後往上拉出。

1cm

⑥

翻面。

⑤

⑨ 以尾巴的根部為中心，
重疊摺合。

⑩ 內摺邊角。

⑪

翻面。

以筆＆圓形貼紙
加上臉部表情。

炸蝦
完成！

38 煎蛋

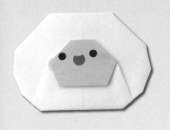

使用摺紙
…1張

黃色

使用工具

奇異筆

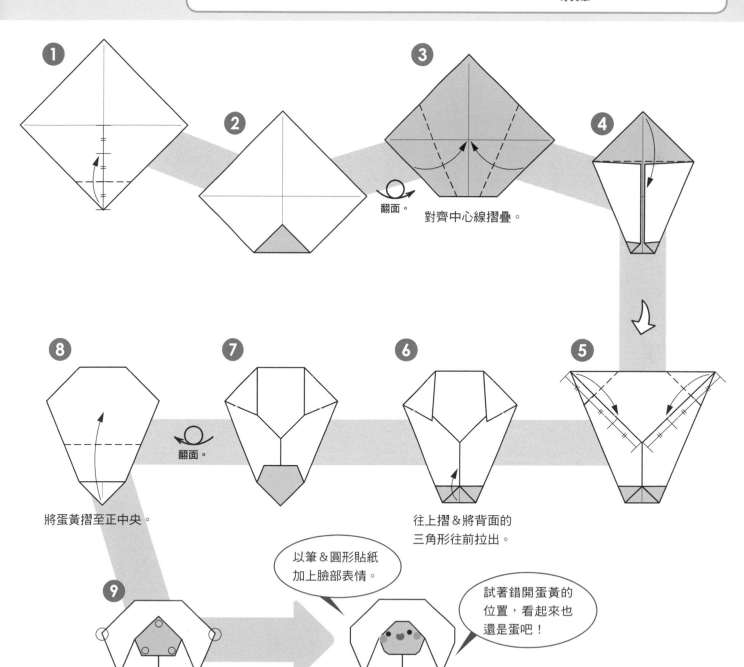

①

②

翻面。

③
對齊中心線摺疊。

④

⑤

⑥
往上摺＆將背面的
三角形往前拉出。

⑦

翻面。

⑧
將蛋黃摺至正中央。

⑨
將○的各邊角稍微
摺往背面。

以筆＆圓形貼紙
加上臉部表情。

試著錯開蛋黃的
位置，看起來也
還是蛋吧！

**煎蛋
完成！**

39 煎鮭魚

▶▶ P.13

使用摺紙
…各1張

橘色
（裁下1／2的紙張）

灰色
（裁下1／2的紙張）

使用工具

奇異筆　剪刀

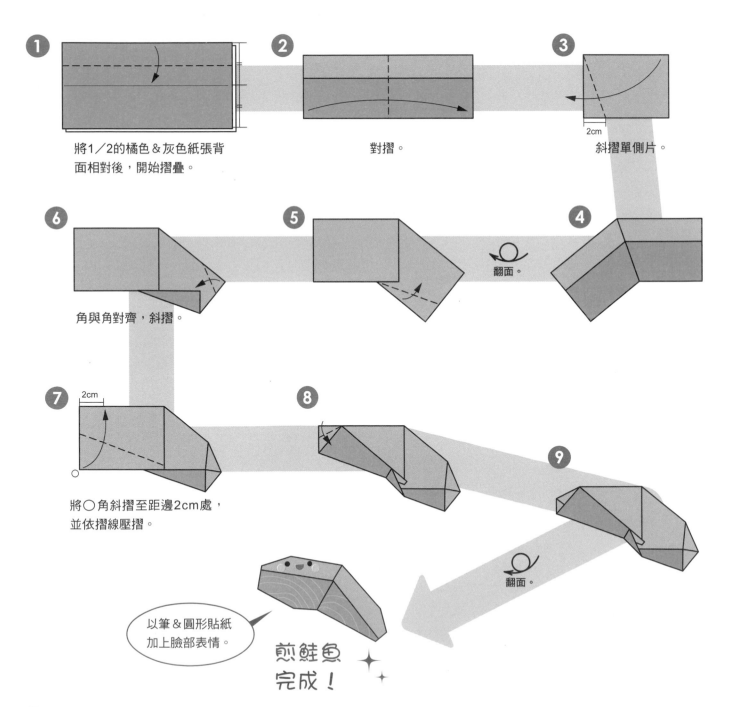

❶ 將1／2的橘色＆灰色紙張背面相對後，開始摺疊。

❷ 對摺。

❸ 斜摺單側片。
2cm

❹

❺

❻ 角與角對齊，斜摺。

翻面。

❼ 將〇角斜摺至距邊2cm處，並依摺線壓摺。
2cm

❽

❾

翻面。

以筆＆圓形貼紙加上臉部表情。

煎鮭魚
完成！

40 蛋包飯

▶▶ P.13

◉ 使用摺紙
…各1張

本體
（黃色）

番茄醬
（紅色）
（裁下1／4的紙張）

◉ 使用工具

奇異筆

本體

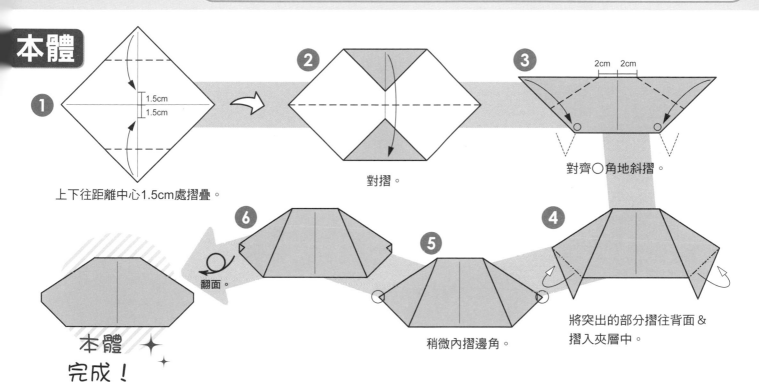

❶ 上下往距離中心1.5cm處摺疊。

1.5cm
1.5cm

❷ 對摺。

❸ 2cm 2cm
對齊○角地斜摺。

❹ 將突出的部分摺往背面＆摺入夾層中。

❺ 稍微內摺邊角。

❻ 翻面。

本體
完成！

番茄醬

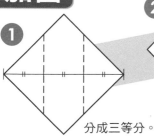

❶ 分成三等分。

❷ ❸ ❹

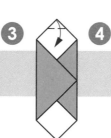

番茄醬
完成！

組合

自上方夾住蛋包飯！

以筆＆圓形貼紙
加上臉部表情。

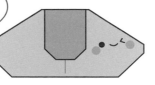

蛋包飯
完成！

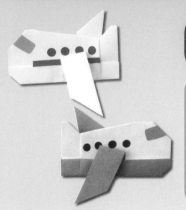

😊 使用摺紙
…各1張

本體
（白色）

機翼
（白色）

😊 使用工具

奇異筆　　膠水　　剪刀

本體

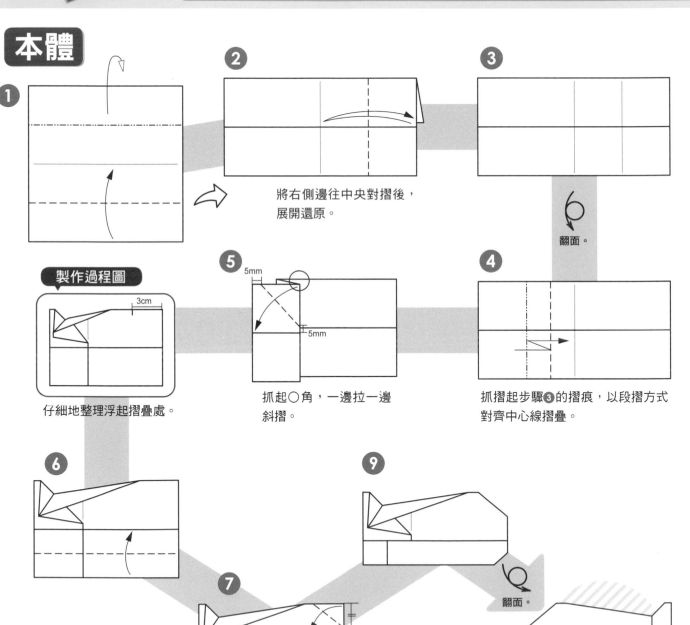

①

② 將右側邊往中央對摺後，
展開還原。

③

翻面。

④ 抓摺起步驟③的摺痕，以段摺方式
對齊中心線摺疊。

⑤ 抓起○角，一邊拉一邊
斜摺。

5mm

5mm

製作過程圖

3cm

仔細地整理浮起摺疊處。

⑥

⑦

⑨

翻面。

本體
完成！

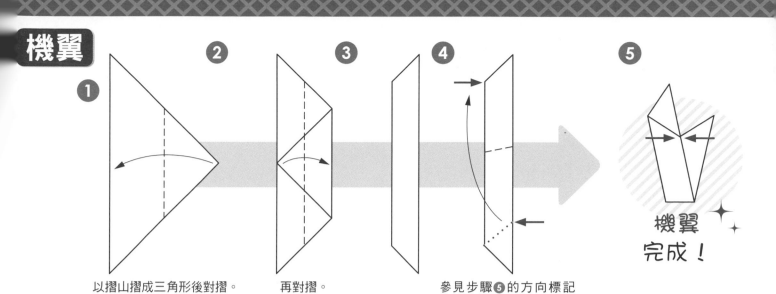

機翼

① 以摺山摺成三角形後對摺。

② 再對摺。

③

④ 參見步驟**⑤**的方向標記位置對合,進行斜摺。

⑤ 機翼完成!

組合

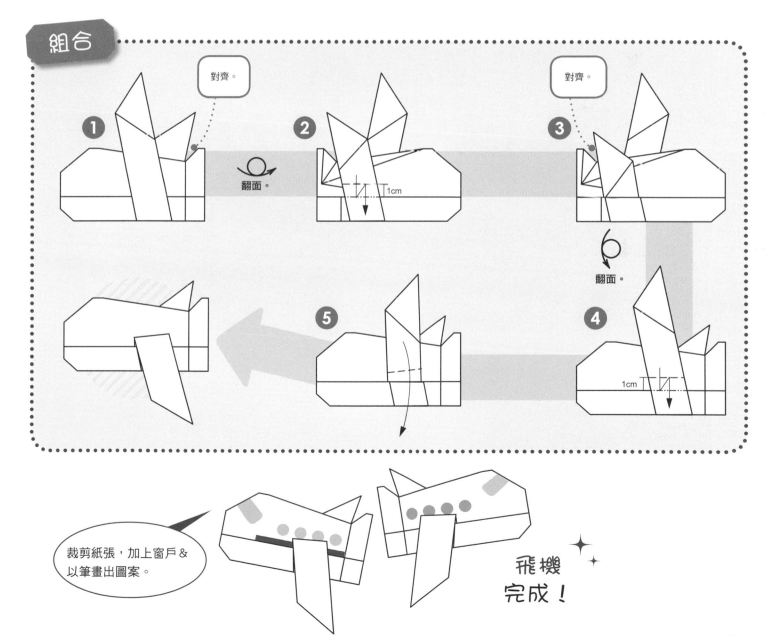

① 對齊。

翻面。

② 1cm

③ 對齊。

翻面。

④ 1cm

⑤

裁剪紙張,加上窗戶&以筆畫出圖案。

飛機完成!

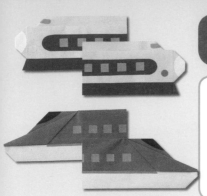

47・48 新幹線A・B

▶▶ P.14

◔ 使用摺紙
…各1張

 藍色　 淡藍色

◔ 使用工具

 奇異筆　 膠水　 剪刀

新幹線A

①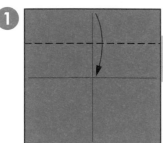

② 使上方白色與下方藍色寬度相同，往背面上摺。

③

④

翻面。

⑤ 展開&壓摺出三角形。

⑥ 摺出三角形&稍微內摺邊角。

⑦ 5mm
往外突出5mm進行摺疊。

⑧ 斜向展開摺疊。

⑨ 拉出內側部分，摺出三角形。

⑩ 翻面。

新幹線A完成！

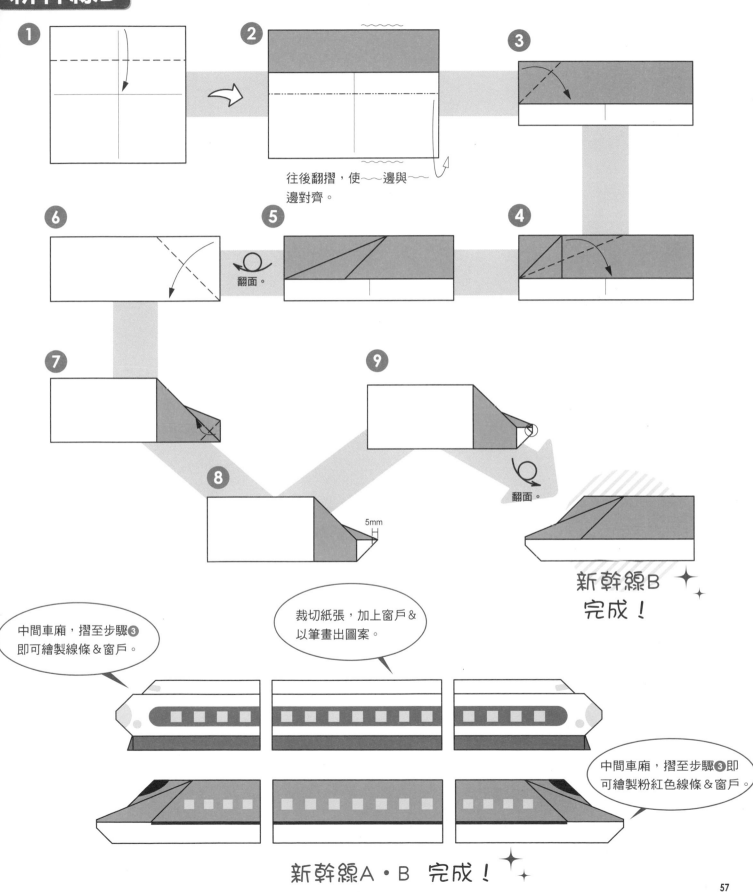

①

② 往後翻摺，使～～邊與～～邊對齊。

③

④

⑤ 翻面。

⑥

⑦

⑧ 5mm

⑨ 翻面。

新幹線B 完成！

中間車廂，摺至步驟③即可繪製線條＆窗戶。

裁切紙張，加上窗戶＆以筆畫出圖案。

中間車廂，摺至步驟③即可繪製粉紅色線條＆窗戶。

新幹線A・B 完成！

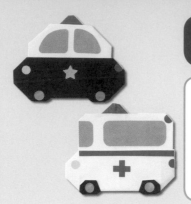

43·44 警車・救護車

▶▶ P.14

- 使用摺紙 …各1張

 警車下車身（黑色）
 警車上車身（白色）
 救護車下車身（白色）
 救護車上車身（白色）

- 使用工具

 奇異筆
 膠水
 剪刀

警車下車身

以P.20雙船摺基本型進行變化。

❶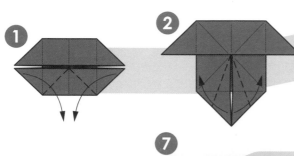

❷

❸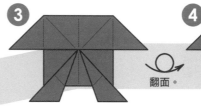

❹ 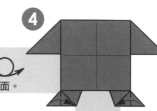 翻面。

❺

❻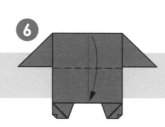

❼ 3mm

❽

○的部分摺往背面。

❾

❿ 翻面。

⓫

⓬ 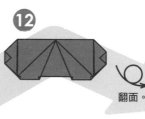 翻面。

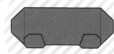

警車下車身完成！

救護車下車身

接續警車下車身步驟⓾。

❶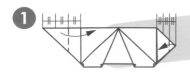

❷ 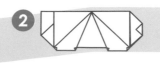 翻面。

 將輪胎塗成黑色。

救護車下車身完成！

救護車上車身

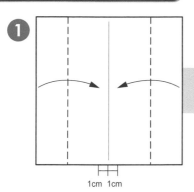
① 將兩邊摺往距離中心線左右1cm處。
1cm 1cm

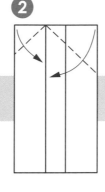
②

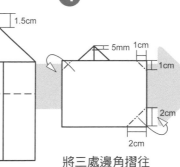
③ 1.5cm
上摺至距離三角形頂端1.5cm左右的位置。

④ 5mm 1cm / 1cm / 2cm / 2cm
將三處邊角摺往背面。

救護車上車身完成！

警車上車身

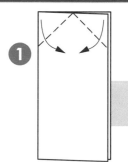
① 縱向對摺後，不摺出中心線，直接將兩邊對合摺出三角形。

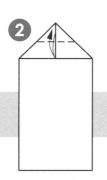
② 摺疊後還原。

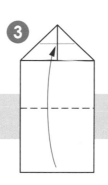
③ 對齊步驟❷的摺線，往上摺。

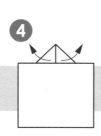
④ 將步驟❷三角形暫時地展開。

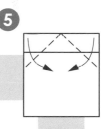
⑤ 保持重疊，依摺線摺疊後還原。

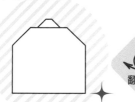
⑨ 翻面。

警車上車身完成！

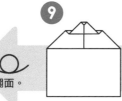
⑧ 尖端處稍微下摺。

⑦ 預留一些空間後上摺。

⑥

組合

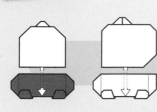

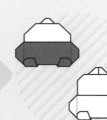

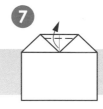

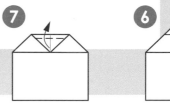
將警示燈塗成紅色，裁剪紙張加上窗戶，並以筆畫出圖案。

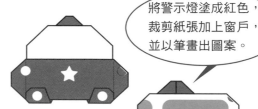

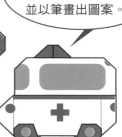

救護車・警車完成！

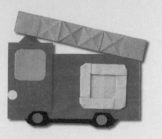

45 消防車

▶▶ P.15

使用摺紙
…各1張

 本體（紅色）

 車底（黑色）

 梯子（灰色）（裁下1/2的紙張）

 水管（灰色）（裁下1/4的紙張）

使用工具

 奇異筆　膠水　剪刀

本體

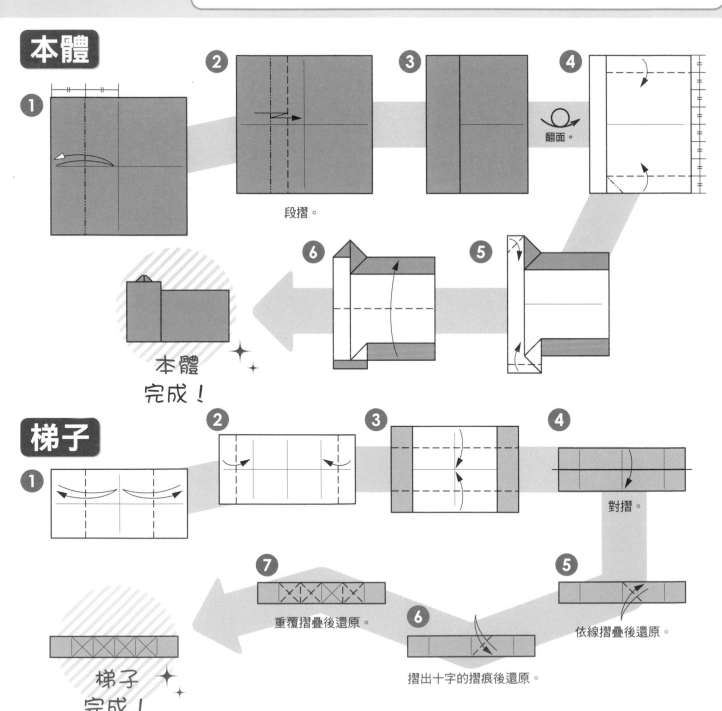

① ②
段摺。
③ 翻面。
④
⑤
⑥

本體完成！

梯子

① ②
③ ④ 對摺。
⑤ 依線摺疊後還原。
⑥ 摺出十字的摺痕後還原。
⑦ 重覆摺疊後還原。

梯子完成！

水管

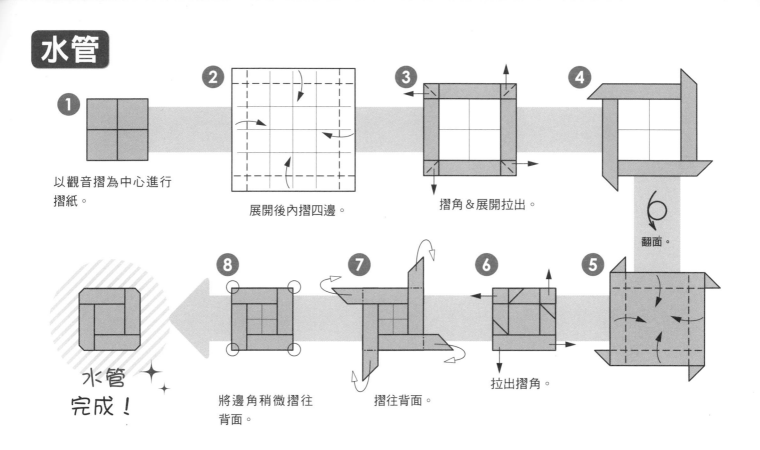

❶ 以觀音摺為中心進行摺紙。

❷ 展開後內摺四邊。

❸ 摺角&展開拉出。

❹

❺ 翻面。

❻ 拉出摺角。

❼ 摺往背面。

❽ 將邊角稍微摺往背面。

水管完成！

組合

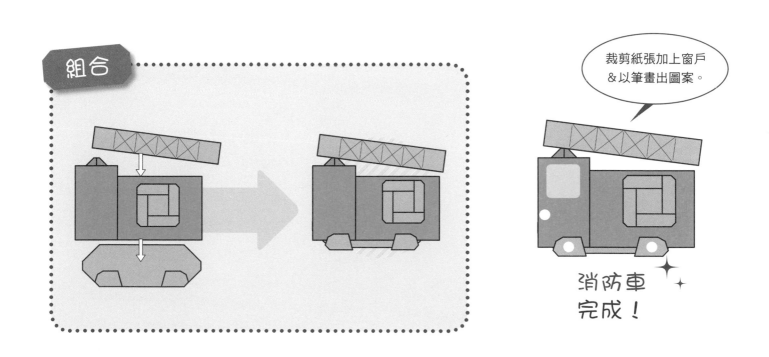

裁剪紙張加上窗戶&以筆畫出圖案。

消防車完成！

46 怪手

▶▶ P.15

◎ 使用摺紙
…各1張

本體
（黃色）

輪子
（灰色）

怪手手臂
（黃色）

◎ 使用工具

奇異筆

膠水

剪刀

本體

以P.20雙船摺基本摺法進行變化。

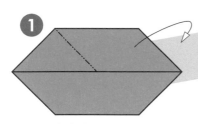

❶ 如摺帆船般，往後斜摺。

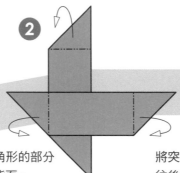

❷ 將三角形的部分摺往背面。

❸ 將突出於下方的三角形往後方斜向上摺，使其出現於左側。

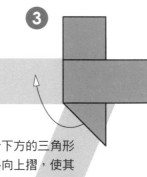

❹

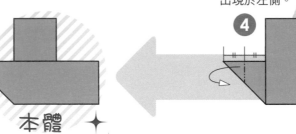

本體完成！

輪子

接續P.20雙船摺基本摺法⑥進行變化。

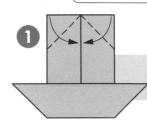

❶

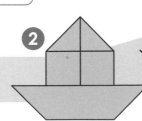

❷ 翻面。

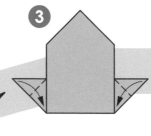

❸

❹ 稍微內摺邊角。

❺

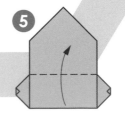

輪子完成！

怪手手臂

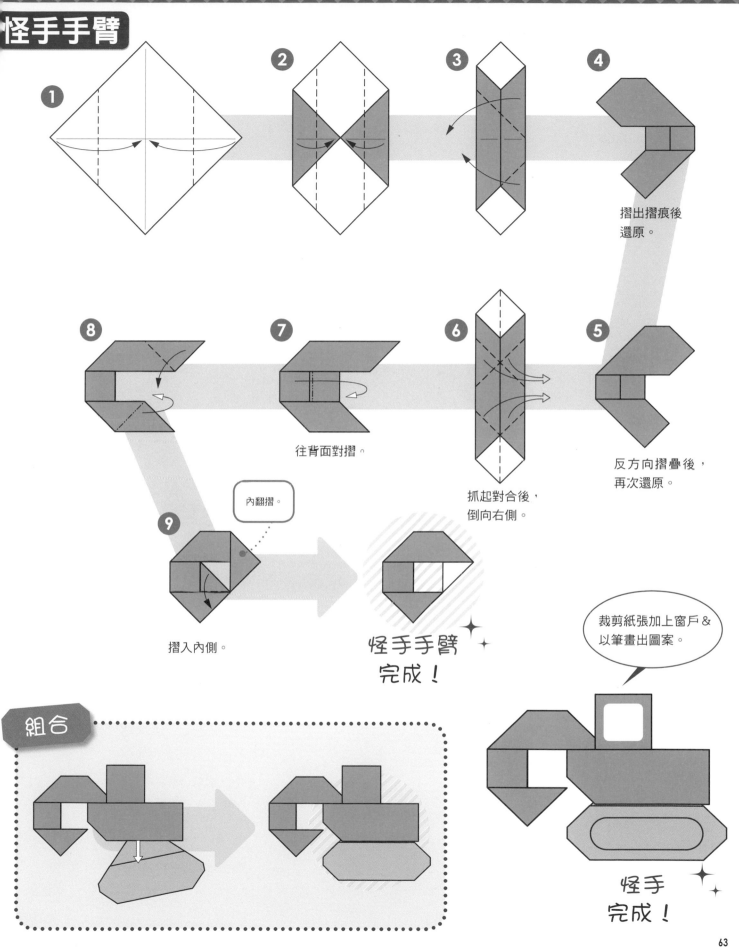

1

2

3

4

摺出摺痕後
還原。

5

反方向摺疊後,
再次還原。

6

抓起對合後,
倒向右側。

7

往背面對摺。

8

9

內翻摺。

摺入內側。

怪手手臂
完成!

裁剪紙张加上窗戶&
以筆畫出圖案。

組合

怪手
完成!

63

🔸 使用摺紙
　…各1張

紅色花朵
（喜歡的顏色）

中間花蕊（喜歡的顏色）
（裁下1／4的紙張）

黃色花朵
（喜歡的顏色）

中間花蕊
（喜歡的顏色）
（裁下1／4的紙張）

🔸 使用工具

奇異筆　　膠水　　剪刀

粉紅花朵（喜歡的顏色）　　莖（綠色）

紅色花朵・小花

以P.20坐墊摺
進行變化。

①

展開坐墊摺。

②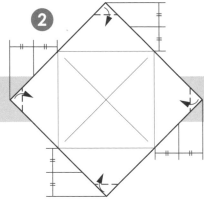

加上至摺痕處分成兩等分的
記號，再摺至記號處。

③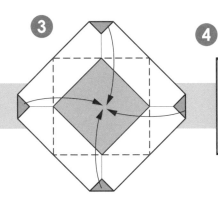

中間放上1／4紙張，
還原成坐墊摺。

④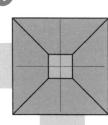

翻面。

⑦

翻面。

⑥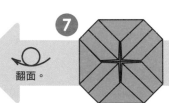

⑤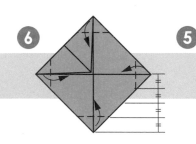

坐墊摺。

紅色花朵
完成！

粉紅色花朵

接續紅色花朵
步驟④。

①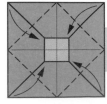

坐墊摺。

②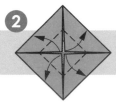

③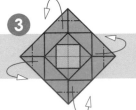

摺往背面。

改變方向。

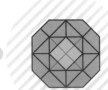

粉紅色花朵
完成！

黃色花朵

接續P.20帆船基本摺法⑥進行變化。

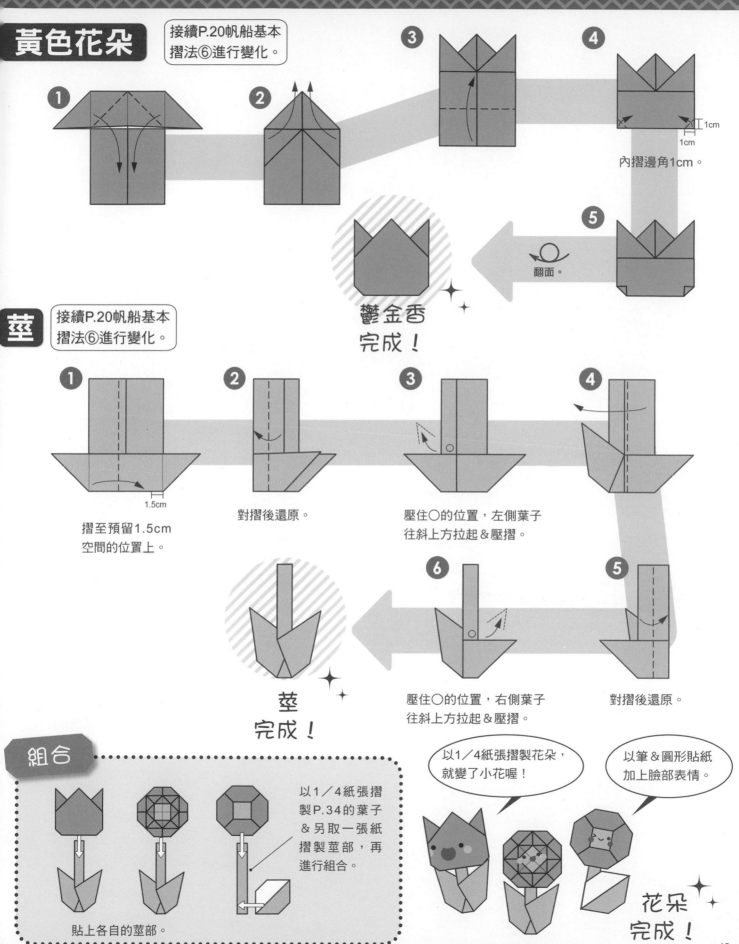

① ② ③ ④
內摺邊角1cm。

1cm
1cm

⑤
翻面。

鬱金香
完成！

莖

接續P.20帆船基本摺法⑥進行變化。

① 摺至預留1.5cm空間的位置上。
1.5cm

② 對摺後還原。

③ 壓住○的位置，左側葉子往斜上方拉起＆壓摺。

④

⑤ 對摺後還原。

⑥ 壓住○的位置，右側葉子往斜上方拉起＆壓摺。

莖
完成！

組合

貼上各自的莖部。

以1／4紙張摺製P.34的葉子＆另取一張紙摺製莖部，再進行組合。

以1／4紙張摺製花朵，就變了小花喔！

以筆＆圓形貼紙加上臉部表情。

花朵
完成！

寶貝最愛的可愛造型趣味摺紙書(暢銷版)

動動手指動動腦×一邊摺一邊玩

作　　者／いしばし なおこ
譯　　者／楊淑慧
發 行 人／詹慶和
選 書 人／Eliza Elegant Zeal
執行編輯／陳姿伶
編　　輯／蔡毓玲・劉蕙寧・黃璟安
執行美編／韓欣恬
美術編輯／陳麗娜・周盈汝
內頁排版／鯨魚工作室
出 版 者／Elegant-Boutique新手作
發 行 者／悅智文化事業有限公司　郵政劃撥帳號／19452608
戶　　名／悅智文化事業有限公司
地　　址／220新北市板橋區板新路206號3樓
電　　話／(02)8952-4078　傳真／(02)8952-4084
網　　址／www.elegantbooks.com.tw
電子郵件／elegant.books@msa.hinet.net

2018年2月初版一刷
2023年1月二版一刷　定價280元

Lady Boutique Series No.4146
KODOMO ORIGAMI ASOBI
© 2015 Boutique-sha, Inc.
All rights reserved.
Original Japanese edition published in Japan by BOUTIQUE-SHA.
Chinese (in complex character) translation rights arranged with BOUTIQUE-SHA.
through KEIO CULTURAL ENTERPRISE CO., LTD.

經銷／易可數位行銷股份有限公司
地址／新北市新店區寶橋路235巷6弄3號5樓
電話／(02)8911-0825　　傳真／(02)8911-0801

國家圖書館出版品預行編目(CIP)資料

寶貝最愛的可愛造型趣味摺紙書 / いしばしなおこ著；楊淑慧譯.
-- 二版. -- 新北市：Elegant-Boutique新手作出版：悅智文化事業有限公
司發行, 2023.01
　　面；　公分. -- (趣.手藝；83)
　ISBN 978-957-9623-96-4(平裝)

1.CST: 摺紙

972.1　　　　　　　　　　　　　　　　　111021566